MW00953020

100 CANCIONES ROMANTICAS CON ACORDES PARA GUITARRA (VOLUMEN II)

Este libro fue creado por un aficionado a la guitarra, que ha aprendido de manera autodidacta y que en su niñez no tenía acceso a materiales como este, que facilitan el tocar la guitarra y cantar éxitos internacionales de una manera más fácil.

Este libro es un sueño cumplido por mí y espero que ayude a muchas personas en el mundo a cantar y tocar la guitarra para entretener a su público.

Este libro lo dedico a la memoria de mi madre **Eloína Franco Nodarse** que EPD.

Agradecimientos especiales para: **Melving Castro y Alex Valle** que sugirieron varios temas para este magnífico cancionero.

A mis hijas y a mi esposa con mucho amor.

Autor: **Pedro J. Martin Franco**

Martin26ok@gmail.com

INDICE:

MARC ANTHONY
1. VIVIR MI VIDA
2. AHORA QUIEN
3. A QUIEN QUIERO MENTIRLE
4. FLOR PALIDA
5. TRAGEDIA

RICARDO ARJONA
6. CUANDO
7. EL PROBLEMA
8. HISTORIA DE TAXI
9. LA NOCHE TE TRAE SORPRESAS
10. SEÑORA DE LAS CUATRO DECADAS

SHAKIRA
11. ANTOLOGIA
12. CIEGA SORDOMUDA
13. DONDE ESTAS CORAZON
14. ESTOY AQUÍ
15. SI TE VAS

ALVARO TORRES
16. NI TU NI ELLA
17. POR LO MUCHO QUE TE AMO
18. TE DEJO LIBRE
19. TENGO MIEDO AMARTE
20. TRES

ENRIQUE IGLESIAS
21. EL PERDEDOR
22. EXPERIENCIA RELIGIOSA
23. HEROE
24. POR AMARTE

JOSE JOSE
25. DESESPERADO
26. BOHEMIO
27. MUJERIEGO
28. O TU O YO
29. VOLCAN
30. MAS
31. AMNESIA
32. MAÑANA SI

JUAN GABRIEL
33. ABRAZAME MUY FUERTE
34. AMOR ETERNO
35. NO ME VUELVO A ENAMORAR
36. POR QUE ME HACES LLORAR

MARCO ANTONIO SOLIS
37. A DONDE VAMOS A PARAR
38. ANTES DE QUE TE VAYAS
39. COMO TU MUJER
40. SE VA MURIENDO MI ALMA

ROBERTO CARLOS
41. AMADA AMANTE
42. LA DISTANCIA
43. LADY LAURA
44. QUE SERA DE TI

RICARDO MONTANER

45. AUNQUE AHORA ESTES CON EL
46. LA CIMA DEL CIELO
47. ME VA A EXTRAÑAR

JOSE LUIS PERALES

48. Y COMO ES EL
49. TE QUIERO
50. UN VELERO LLAMADO LIBERTAD

JOSE FELICIANO

51. LA COPA ROTA
52. LO QUE YO TUVE CONTIGO
53. QUE VOY A HACER SIN TI

ARTISTAS VARIADOS

54.	OTRA COMO TU	RAMAZZOTTI
55.	LA AURORA	RAMAZZOTTI
56.	POR TI ME CASARE	RAMAZZOTTI
57.	AZUL	CRISTIAN CASTRO
58.	DESPUES DE TI, QUE	CRISTIAN CASTRO
59.	POR AMARTE ASI	CRISTIAN CASTRO
60.	BANCARROTA	BRAULIO
61.	EN LA CARCEL DE TU PIEL	BRAULIO
62.	SI ME QUIERES MATAR	BRAULIO
63.	PERDONAME	CAMILO SESTO
64.	ALGO DE MI	CAMILO SESTO
65.	SOLO IMPORTAS TU	FRANCO DE VITA
66.	TE AMO	FRANCO DE VITA
67.	EN CAMBIO, NO	LAURA PAUSINI
68.	VIVEME	LAURA PAUSINI
69.	DEJAME SI ESTOY LLORANDO	NELSON NED
70.	SI LAS FLORES	NELSON NED
71.	OLVIDA QUE EXISTO Y PEGA LA VUELTA	
72.	ESE HOMBRE	PIMPINELA
73.	A MI MANERA	FRANK SINATRA
74.	HOY TENGO GANAS DE TI	(ALEJANDRO FER
75.	TANTO LA QUERIA	ANDY Y LUCA
76.	SOMOS NOVIOS	MANZANERO
77.	EL CUARTO DE TULA	COMPAYSEGUNDO
78.	PERO ME ACUERDO DE TI	(CRISTINA AGUILR)
79.	CON OLOR A HIERBA	EMMANUEL
80.	MARIPOSA TECKNICOLOR	FITO PAEZ
81.	FOTOS DE FAMILIA	CARLOS VARELA
82.	MENTIRA	GILBERTO SANTAROSA
83.	ME VOY	JULIETA VENEGAS
84.	PIENSA EN MI	GRUPO MOJADO
85.	VOY A PERDER LA CABEZA POR TU AMOR	
86.	QUIJOTE	JULIO IGLESIAS
87.	DE NIÑA A MUJER	JULIO IGLESIAS
88.	EL SOL NO REGRESA	5ta ESTACION
89.	RELOJ	LUIS MIGUEL
90.	CARTAS AMARILLAS	NINO BRAVO
91.	AL PARTIR	NINO BRAVO
92.	VEINTE AÑOS MENOS	ROMULO CAICEDO
93.	QUIEN FUERA	SILVIO RODRIGUEZ
94.	MANANTIAL DE CORAZON	YORDANO
95.	PROPUESTA INDECENTE	ROMEO SANTOS
96.	ATADO A TU AMOR	CHAYANNE
97.	Y TU TE VAS	CHAYANNE
98.	TOCO MADERA	RAPHAEL
99.	MOMENTOS	LOS ANGELES
100.	TU ME DIJISTE ADIOS	LOS BRINCOS

MARC ANTHONY (VIVIR LA VIDA)

INTRO: Bm G D A Bm

Bm G D A Bm G D A Bm
VOY A REÍR, VOY A BAILAR VIVIR MI VIDA LALALALÁ VOY A REÍR, VOY A GOZAR VIVIR MI VIDA LALALALÁ

Bm G D A Bm G D A Bm
VOY A REÍR, VOY A BAILAR VIVIR MI VIDA LALALALÁ VOY A REÍR, VOY A GOZAR VIVIR MI VIDA LALALALÁ

 G D A
A VECES LLEGA LA LLUVIA PARA LIMPIAR LAS HERIDAS

Bm G D A
A VECES SOLO UNA GOTA PUEDE VENCER LA SEQUÍA

 Bm G D A
Y PARA QUÉ LLORAR, PA' QUÉ SI DUELE UNA PENA, SE OLVIDA

 Bm G D A Bm
Y PARA QUÉ SUFRIR, PA' QUÉ SI ASÍ ES LA VIDA, HAY QUE VIVIRLA LALALÉ

Bm G D A Bm G D A Bm
VOY A REÍR, VOY A BAILAR VIVIR MI VIDA LALALALÁ VOY A REÍR, VOY A GOZAR VIVIR MI VIDA LALALALÁ

Bm G D A Bm G D A Bm
VOY A REÍR, VOY A BAILAR VIVIR MI VIDA LALALALÁ VOY A REÍR, VOY A GOZAR VIVIR MI VIDA LALALALÁ

 G D A
VOY A VIVIR EL MOMENTO PARA ENTENDER EL DESTINO

Bm G D A
VOY A ESCUCHAR EN SILENCIO PARA ENCONTRAR EL CAMINO

 Bm G D A
Y PARA QUÉ LLORAR, PA' QUÉ SI DUELE UNA PENA, SE OLVIDA

 Bm G D A Bm
Y PARA QUÉ SUFRIR, PA' QUÉ SI ASÍ ES LA VIDA, HAY QUE VIVIRLA LALALÉ

Bm G D A Bm G D A Bm
VOY A REÍR, VOY A BAILAR VIVIR MI VIDA LALALALÁ VOY A REÍR, VOY A GOZAR VIVIR MI VIDA LALALALÁ

Bm G D A Bm G D A Bm
VOY A REÍR, VOY A BAILAR VIVIR MI VIDA LALALALÁ VOY A REÍR, VOY A GOZAR VIVIR MI VIDA LALALALÁ

MARC ANTHONY (¿AHORA QUIEN?)

INTRO: Em Am B7

Em Em
A QUIÉN VAN A ENGAÑAR AHORA TUS BRAZOS A QUIÉN VAN A MENTIRLE AHORA TUS LABIOS
Em Am
A QUIÉN VAS A DECIRLE AHORA TE AMO Y LUEGO EN EL SILENCIO LE DARÁS TU CUERPO
 Am Am
DETENDRÁS EL TIEMPO SOBRE LA ALMOHADA PASARÁN MIL HORAS EN TU MIRADA
 Em B7
SÓLO EXISTIRÁ LA VIDA AMÁNDOTE, AHORA QUIÉN.

 Em Em
Y QUIÉN TE ESCRIBIRÁ POEMAS Y CARTAS Y QUIÉN TE CONTARÁ SUS MIEDOS Y FALTAS
Em Am
A QUIÉN LE DEJARÁS DORMIRSE EN TU ESPALDA Y LUEGO EN EL SILENCIO LE DIRÁS TE QUIERO
 Am D7
DETENDRÁS SU ALIENTO SOBRE TU CARA PERDERÁS SU RUMBO EN TU MIRADA
 G B7
Y SE LE OLVIDARÁ LA VIDA AMÁNDOTE AHORA QUIÉN.

 Em Am
AHORA QUIÉN SI NO SOY YO ME MIRO Y LLORO EN EL ESPEJO Y ME SIENTO ESTÚPIDO ILÓGICO
 D7 B7
Y LUEGO TE IMAGINO TODA REGALANDO EL OLOR DE TU PIEL TUS BESOS TU SONRISA ETERNA
 Em Am B7
Y HASTA EL ALMA EN UN BESO EN UN BESO VA EL ALMA Y EN MI ALMA ESTÁ EL BESO QUE PUDO SER
 Em
AHORA QUIÉN.

 Em Em
A QUIÉN LE DEJARÁS TU AROMA EN LA CAMA, A QUIÉN LE QUEDARÁ EL RECUERDO MAÑANA
 Em Am
A QUIÉN LE PASARÁN LAS HORAS CON CALMA Y LUEGO EN EL SILENCIO DESEARÁ TU CUERPO
 D7
SE DETENDRÁ EL TIEMPO SOBRE SU CARA PASARÁ MIL HORAS EN LA VENTANA
 G B7
SE LE ACABARÁ LA VOZ LLAMÁNDOTE AHORA QUIÉN.

Em Am
AHORA QUIÉN SI NO SOY YO ME MIRO Y LLORO EN EL ESPEJO Y ME SIENTO ESTÚPIDO ILÓGICO
 D7 B7
Y LUEGO TE IMAGINO TODA REGALANDO EL OLOR DE TU PIEL TUS BESOS TU SONRISA ETERNA
 Em Am B7
Y HASTA EL ALMA EN UN BESO EN UN BESO VA EL ALMA Y EN MI ALMA ESTÁ EL BESO QUE PUDO SER
 Em
AHORA QUIÉN.

MARC ANTHONY (A QUIEN QUIERO MENTIRLE)

G Em D C D
YA LO SÉ QUÉ EXTRAÑO ES VERTE AQUÍ, VERTE OTRA VEZ TE SIENTA BIEN ESTAR CON EL

G Em D C D
QUE, SI TE PUDE OLVIDAR, TU PREGUNTA ESTA DE MAS YO TAMBIÉN HE VUELTO A AMAR.

(CORO):

 G C
A QUIEN QUIERO MENTIRLE, PORQUE QUIERO FINGIR QUE TE OLVIDE

 Am C D
TRATO DE CONVENCERME QUE ESTAS EN EL PASADO Y DEL ALMA Y LA MENTE TE BORRE

 G C Am
A QUIEN QUIERO MENTIRLE, PORQUE QUIERO FINGIR QUE TE OLVIDE, TRATO DE CONVENCERME

 C D
QUE NO SENTÍ UN AMOR TAN PROFUNDO Y QUEDASTE EN EL AYER

 C D G
YO TRATO DE OLVIDARTE YO DE VERDAD LO INTENTO, PERO NO LO CONSIGO.

G Em D C D
YA LO VES ESTOY EN PAZ, NUESTRO AMOR TUVO UN FINAL, ERA LO MÁS NATURAL

G Em D C D
HACE TIEMPO QUE OLVIDÉ, TODO LO QUE PUDO SER, YO SIN TI VOLVÍ A NACER.

 G C
A QUIEN QUIERO MENTIRLE, PORQUE QUIERO FINGIR QUE TE OLVIDE

 Am C D
TRATO DE CONVENCERME QUE ESTAS EN EL PASADO Y DEL ALMA Y LA MENTE TE BORRE

 G C Am
A QUIEN QUIERO MENTIRLE, PORQUE QUIERO FINGIR QUE TE OLVIDE, TRATO DE CONVENCERME

 C D
QUE NO SENTÍ UN AMOR TAN PROFUNDO Y QUEDASTE EN EL AYER

 C D G
YO TRATO DE OLVIDARTE YO DE VERDAD LO INTENTO, PERO NO LO CONSIGO.

MARC ANTHONY (FLOR PALIDA)

INTRO G-D-Am-Em

```
          G                    D              Am                    Em
HALLÉ UNA FLOR, UN DÍA EN EL CAMINO, QUE APARECIÓ MARCHITA Y DESHOJADA
          C                    G              Am                    D
YA CASI PÁLIDA AHOGADA EN UN SUSPIRO ME LA LLEVÉ A MI JARDÍN PARA CUIDARLA
          G                    D              Am                    Em
AQUELLA FLOR DE PÉTALOS DORMIDOS A LA QUE CUIDO HOY CON TODA EL ALMA
          C                    G              Am                        D
RECUPERÓ EL COLOR QUE HABÍA PERDIDO, PORQUE ENCONTRÓ UN CUIDADOR QUE LA REGARA
```

CORO:

```
Em                 D          Em               D
LE FUI PONIENDO UN POQUITO DE AMOR LA FUI ABRIGANDO EN MI ALMA
C          G        A              D
Y EN EL INVIERNO LE DABA CALOR PARA QUE NO SE DAÑARA

Em                 D          Em               D
DE AQUELLA FLOR HOY EL DUEÑO SOY YO Y HE PROMETIDO CUIDARLA
C          G          Am             D
PARA QUE NADIE LE ROBE EL COLOR PARA QUE NUNCA SE VAYA.

          G                    D              Am                    Em
DE AQUELLA FLOR SURGIERON TANTAS COSAS, NACIÓ EL AMOR QUE YA SE HABÍA PERDIDO
          C                    G              Am                    D
Y CON LA LUZ DEL SOL SE FUE LA SOMBRA Y CON LA SOMBRA LA DISTANCIA Y EL OLVIDO

Em                 D          Em               D
LE FUI PONIENDO UN POQUITO DE AMOR LA FUI ABRIGANDO EN MI ALMA
C          G        A              D
Y EN EL INVIERNO LE DABA CALOR PARA QUE NO SE DAÑARA

Em                 D          Em               D
DE AQUELLA FLOR HOY EL DUEÑO SOY YO Y HE PROMETIDO CUIDARLA
C          G          Am             D
PARA QUE NADIE LE ROBE EL COLOR PARA QUE NUNCA SE VAYA.
```

MARC ANTHONY (TRAGEDIA)

```
Am   Dm     E
     ¡AAAHH  BABY!
Am   Dm       E
¡AAAAAAAAHH   BABY!

Dm          Am
   UNA VEZ MÁS
        E            Am
ME TOCA DAR EL CORAZÓN,
Dm           Am
   QUEDAR ATRÁS
    E                    Am
Y VER LO QUE HACES CON MI AMOR.

Am           Dm   E              Am
PERO HOOOY, NOOO…NO ME VOLVERÁ A PASAR.
Am       Dm    E            Am
HOOOOY, NOOOO…HOY NO ME VERÁS LLORAR.

Am           Dm
ELLA NO ME AMA, QUÉ DOLOR
E                    Am
NO LE INTERESA QUE YO SEA FELIZ, SEA FELIZ.
              Dm
UNA TRAGEDIA ES ESTE AMOR,
E                Am
UNA TRAGEDIA DE PRINCIPIO A FIN, QUE SUFRIR.
 Am      Dm    E              Am
OOOOOH, NOOOO…POR ESTA VEZ TE TOCARÁ SUFRIR, SOLO A TI.

Dm         Am
   NO IMAGINÉ
        E               Am
LA CARA QUE IBAS A MOSTRAR.
Dm          Am
   SIEMPRE SOÑÉ
    E                    Am
PODER CONTAR CON TU LEALTAD.

Am    Dm   E       Am
HOOOY, HOOOY…HOY DESCUBRO TU VERDAD.
Am    Dm   E                    Am
HOOOY, NOOOO…ME HAS DEMOSTRADO QUE ESTÁS LLENA DE MALDAD.    SE REPITE CORO:

Gm Dm  E             Am
      ESTE TRAGO AMARGO
                 E          Am
      QUE TODAVÍA LLEVO AQUÍ EN MI PECHO
Gm Dm  E               Am
      CUANDO TODO ESTO TERMINE
                  E             Am
      LO SENTIRÁS TÚ TAMBIÉN Y QUE TE VAYA BIEN.
```

<u>RICARDO ARJONA (CUANDO)</u>

<u>TRASTE 3</u>

```
C                 G               Am  F      D       G
CUANDO FUE LA ÚLTIMA VEZ QUE VISTE LAS ESTRELLAS CON LOS OJOS CERRADOS
   C               G             Am  F     D        G
Y TE AFERRASTE COMO UN NÁUFRAGO A LA ORILLA DE LAS ESPALDA DE ALGUIÉN
E              Am                    F        D     G
CUANDO FUE LA ÚLTIMA VEZ QUE SE TE FUE EL AMOR POR NO DEJARLO LIBRE

C                 G               Am  F      D       G
CUANDO FUE LA ULTIMA VEZ QUE TE BESARON TANTO QUE DIJISTES MI NOMBRE
C                 G               Am  F     D        G
CUANDO TE GANÓ EL ORGULLO Y ESCOGISTE EL LLANTO POR NO PERDONARME
E              Am                    F        D          G
CUANDO FUE LA ÚLTIMA VEZ QUE UN SIMPLE DEJA VU ME LLEVÓ HASTA TUS BRAZOS
```

<u>CORO:</u>

```
C  G    Am F                       D                       G
CUÁ - AAAANDO CUÁNDO FUE LA ÚLTIMA VEZ QUE TE QUISIERON TANTO
C  G    Am F                  D                    G
CUÁ - AAAANDO CUÁNDO TE GANÓ EL ORGULLO Y ESCOGISTE EL LLANTO
E        Am F                 D                 F  G   C
CUÁ-A-A-A-A-ANDO CUÁNDO VOLVERÁS A SER LO QUE NO FUISTE NU-UN-CA

C                 G               Am F    D        G
CUANDO FUE LA ÚLTIMA VEZ QUE TE SENTISTE SOLA Y LLEGASTE A ODIARME
C                 G               Am  F          D      G
CUANDO LLEGO A CONVENCERTE EL MALDITO DESPECHO QUE UN CLAVO SACA A OTRO
E              Am                    F        D       G
CUANDO TE OLVIDASTE QUE EL CASO NO ES ENTENDERSE, SINO QUE ACEPTARSE

C  G    Am F                       D                       G
CUÁ - AAAANDO CUÁNDO FUE LA ÚLTIMA VEZ QUE TE QUISIERON TANTO
C  G    Am F                  D                    G
CUÁ - AAAANDO CUÁNDO TE GANÓ EL ORGULLO Y ESCOGISTE EL LLANTO
E        Am F                 D                 F  G   C
CUÁ-A-A-A-A-ANDO CUÁNDO VOLVERÁS A SER LO QUE NO FUISTE NU-UN-CA

Am           Em           F        C Am          Em
SI SE SANÓ TU HERIDA BORRA TAMBIÉN LA CICATRIZ Y SI UN DÍA NOS VEMOS
          F           G
HAZME EL FAVOR DE CONTESTA-A-AR

C  G    Am F                       D                       G
CUÁ - AAAANDO CUÁNDO FUE LA ÚLTIMA VEZ QUE TE QUISIERON TANTO
C  G    Am F                  D                    G
CUÁ - AAAANDO CUÁNDO TE GANÓ EL ORGULLO Y ESCOGISTE EL LLANTO
E        Am F                 D                 F  G   C
CUÁ-A-A-A-A-ANDO CUÁNDO VOLVERÁS A SER LO QUE NO FUISTE NU-UN-CA
```

```
Am                          G        F                Am      G F
EL PROBLEMA NO FUE HALLARTE, EL PROBLEMA ES OLVIDARTE
Am                          G        F                Am        G C
EL PROBLEMA NO ES TU AUSENCIA, EL PROBLEMA ES QUE TE ESPERO.
C                      G     F                C
EL PROBLEMA NO ES PROBLEMA, EL PROBLEMA ES QUE ME DUELE
Am                         G      F (SILENCIO)         Am G F
EL PROBLEMA NO ES QUE MIENTAS....EL PROBLEMA ES QUE TE CREO.

Am                        G        F                  Am  G F
EL PROBLEMA NO ES QUE JUEGUES, EL PROBLEMA ES QUE ES CONMIGO
Am                        G        F              Am     G
SI ME GUSTASTE POR SER LIBRE, QUIEN SOY YO PARA CAMBIARTE
C                      G     F                    C
SI ME QUEDE QUERIENDO SOLO COMO HACER PARA OBLIGARTE
Am                    G    F (SILENCIO)           Am   G F
EL PROBLEMA NO ES QUERERTE.......ES QUE TU NO SIENTAS LO MISMO.

   C                    G            Em              Am
Y COMO DESHACERME DE TI SI NO TE TENGO, COMO ALEJARME DE TI SI ESTAS TAN LEJOS
F                                                   C
COMO ENCONTRARLE UNA PESTAÑA A LO QUE NUNCA TUVO OJOS COMO ENCONTRARLE PLATAFORMAS
                       F
A LO QUE SIEMPRE FUE UN BARRANCO, COMO ENCONTRAR EN LA ALACENA LOS BESOS QUE NO ME
     G
DISTES.
   C                    G            Em              Am
Y COMO DESHACERME DE TI SI NO TE TENGO, COMO ALEJARME DE TI SI ESTAS TAN LEJOS
F                          G     (SILENCIO)          Am  G  F (X 4)
Y ES QUE EL PROBLEMA NO ES CAMBIARTE, EL PROBLEMA ES QUE NO QUIERO.

Am                      G    F                  Am  G Am                G
EL PROBLEMA NO ES QUE DUELA, EL PROBLEMA ES QUE ME GUSTA....EL PROBLEMA NO ES EL DAÑO
F                  Am   G C                G             F
EL PROBLEMA SON LAS HUELLAS.....EL PROBLEMA NO ES LO QUE HACES, EL PROBLEMA ES QUE LO
C      Am                    G    F (SILENCIO)           Am G F
OLVIDO. EL PROBLEMA NO ES QUE DIGAS....EL PROBLEMA ES LO QUE CALLAS.

   C                    G            Em              Am
Y COMO DESHACERME DE TI SI NO TE TENGO, COMO ALEJARME DE TI SI ESTAS TAN LEJOS
F                                          C
EL PROBLEMA NO FUE HALLARTE, EL PROBLEMA ES OLVIDARTE, EL PROBLEMA NO ES QUE MIENTAS,
             F                                                   C
EL PROBLEMA ES QUE TE CREO, EL PROBLEMA NO ES CAMBIARTE, EL PROBLEMA ES QUE NO QUIERO,
             F                                                   G
EL PROBLEMA NO ES QUERERTE ES QUE TU NO SIENTAS LO MISMO, EL PROBLEMA NO ES QUE JUEGUES
(SILENCIO)              Am  G F   Am G F Am
EL PROBLEMA ES QUE ES CONMIGO.
```

```
Bm                            A                          G            Bm
ERAN LAS DIEZ DE LA NOCHE PILOTEABA MI NAVE ERA MI TAXI UN VOLKSWAGEN DEL AÑO 68.
Bm                          A                       G                     Bm
ERA UN DÍA DE ESOS MALOS DONDE NO HUBO PASAJE LAS LENTEJUELAS DE UN TRAJE ME HICIERON LA PARADA
Bm                       A                       G                  Bm
ERA UNA RUBIA PRECIOSA LLEVABA MINIFALDA EL ESCOTE EN SU ESPALDA LLEGABA JUSTO A LA GLORIA
D        A          Bm      D                         A                   Bm
UNA LÁGRIMA NEGRA RODABA EN SU MEJILLA, MIENTRAS QUE EL RETROVISOR DECÍA VE QUE PANTORRILLAS
G           D   A   Bm
YO VI UN POCO MÁS AAAAAAA
Bm                          A                   G
ERAN LAS DIEZ DE LA NOCHE ZIGZAGUEABA EN REFORMA. ME DIJO, ME LLAMO NORMA MIENTRAS CRUZABA LA
Bm
PIERNA.
Bm                                     A                       G
SACÓ UN CIGARRO ALGO EXTRAÑO DE ESOS QUE TE DAN RISA, LE OFRECÍ FUEGO DE PRISA Y ME TEMBLABA LA
Bm
MANO
Bm                        A                   G                          Bm
LE PREGUNTÉ, POR QUIÉN LLORA, ME DIJO, POR UN TIPO, QUE SE CREE QUE POR RICO PUEDE VENIR A ENGAÑARME
D          A                  Bm       D               A
NO CAIGA UD. POR AMORES DEBE DE LEVANTARSE, LE DIJE CUENTE CON UN SERVIDOR SI LO QUE QUIERE ES
Bm      G          D   A     Bm
VENGARSE... Y ME SONRIÓ. OHOH OHOHOH
G                   A            D
¿QUÉ ES LO QUE HACE UN TAXISTA SEDUCIENDO A LA VIDA?
G                   A              D
¿QUÉ ES LO QUE HACE UN TAXISTA CONSTRUYENDO UNA HERIDA?
G                   A           Bm
¿QUÉ ES LO QUE HACE UN TAXISTA ENFRENTE DE UN DAMA?
G                   A              Bm  G        D     A     Bm
¿QUÉ ES LO QUE HACE UN TAXISTA CON SUS SUEÑOS DE CAMA?  ME PREGUNTÉ. EHEHEH  EHEHEHEH
Bm                          A                       G                Bm
LO VI ABRAZANDO Y BESANDO A UNA HUMILDE MUCHACHA, ES DE CLASE MUY SENCILLA, LO SÉ POR SU FACHA
Bm                       A                   G                  Bm
ME SONREÍA EN EL ESPEJO Y SE SENTABA DE LADO, YO ESTABA IDIOTIZADO, CON EL ESPEJO EMPAÑADO
Bm                         A                   G
ME DIJO DOBLA EN LA ESQUINA IREMOS HASTA MI CASA, DESPUÉS DE UN PAR DE TEQUILAS VEREMOS QUÉ ES LO
Bm
QUE PASA
D               A           Bm       D            A                  Bm
PARA QUE DESCRIBIR LO QUE HICIMOS EN LA ALFOMBRA SI BASTA CON RESUMIR QUE LE BESÉ HASTA LA SOMBRA,
G           D    A     Bm
  Y UN POCO MÁS AHAHAH  AHAHAHAH.
Bm                             A                    G             Bm
NO SE SIENTA UD. TAN SOLA, SUFRO, AUNQUE NO ES LO MISMO MI MUJER Y MI HORARIO HAN ABIERTO UN ABISMO
Bm                        A                   G                    Bm
COMO SE SUFRE A AMBOS LADOS DE LAS CLASES SOCIALES UD. SUFRE EN SU MANSIÓN, YO SUFRO EN LOS ARRABALES
Bm                       A                   G                    Bm
ME DIJO VENTE CONMIGO QUE SEPA NO ESTOY SOLA SE HIZO EN EL PELO UNA COLA, FUIMOS AL BAR DONDE ESTABAN
D             A               Bm  D                    A                 Bm   G
ENTRAMOS PRECISAMENTE ÉL ABRAZABA A UNA CHICA MIRA SI ES GRANDE EL DESTINO Y ESTA CIUDAD ES CHICA,
      D    A    Bm
ERA MI MUJER,   EHEHEH EHEHEHEH
G                   A              D
¿QUÉ ES LO QUE HACE UN TAXISTA SEDUCIENDO A LA VIDA?
G                   A              D
¿QUÉ ES LO QUE HACE UN TAXISTA CONSTRUYENDO UN HERIDA?
G                   A              Bm  G          A             Bm        G
¿QUÉ ES LO QUE HACE UN TAXISTA CUANDO UN CABALLERO COINCIDE CON SU MUJER EN HORARIO Y ESMERO?
        D    A    Bm
ME PREGUNTÉ  EHEHEH  EHEHEHEH
Bm                           A                       G
DESDE AQUELLA NOCHE ELLOS JUEGAN A ENGAÑARNOS SE VEN EN EL MISMO BAR
                                            Bm
Y LA RUBIA PARA EL TAXI SIEMPRE A LAS DIEZ EN EL MISMO LUGAR.
```

8

```
D                                                  A
ELLA ENTRO AL BAR DE DON PEDRO CON SU NOVIO AL LADO
G                             D     D                                       A
MINIFALDA NEGRA ESCOTE PRESUMIENDO BRONCEADO COMO SE TE OCURRE NENA TRAER TU NOVIO A CUESTAS
G                                         D
MIENTRAS QUE EN LA BARRA SE ORGANIZABAN LAS APUESTAS.
Bm                                         F#m
CIEN A QUE NO SE LA LEVANTAS ME DIJO UN FULANO
D            A       G    D              A       G    D              A       G
Y CERRAMOS TRATO CON LA MANO Y CERRAMOS TRATO CON LA MANO Y CERRAMOS TRATO CON LA MANO

D                                           A     G                              D
HABIA UNA HISTORIA OCULTA QUE NO SABIA EL FULANO Y ERA QUE AL SUPUESTO NOVIO SE LE CAIA LA MANO
D                                           A     G                              D
ME LE ACERQUE A LA MARIPOSA Y LE PROPUSE UN NEGOCIO PASARON DIECISIETE SEGUNDOS Y YA ERA MI SOCIO
Bm                                   F#m    D            A       G
LE DIJE QUE AL TIPO DE LA ESQUINA SE LE CAIA LA MANO, MIENTRAS QUE SEÑALABA AL FULANO
   D            A       G    D              A       G
MIENTRAS QUE SEÑALABA AL FULANO MIENTRAS QUE SEÑALABA AL FULANO

                       D         A       G         D
LA NOCHE TE TRAE SORPRESAS COMO LA QUE LE OCURRIO AL FULANO
D                    A       G     D       A
VOLTIE A VER HACIA LA BARRA Y MI SOCIO LE ROSABA LA MANO
Bm                                                    F#m
MIENTRAS QUE YO CON EL CAMPO ABIERTO ME SENTI ROBERT REDFORD
   D       A       G    D       A              G    D       A              G
Y AQUI NO SE TERMINA LA HISTORIA Y AQUI NO SE TERMINA LA HISTORIA Y AQUI NO SE TERMINA LA HISTORIA

D                                           A
LE SOLTE MIS MEJORES PIROPOS CON RESPECTO A SU ROPA
  G                                         D
MIENTRAS QUE MIS ADEMANES DE MACHO NOS PEDIAN OTRA COPA
D                                    A
LE DIJE EL MISMO ROLLO DE SIEMPRE ME ESTOY ENAMORANDO
G                                        D
VENTE CONMIGO ESTA NOCHE Y LO DISCUTIMOS SUDANDO
Bm                                         F#m
ME DIJO TE ESTAS EQUIVOCANDO NO ANDO EN BUSCA DE MACHO
   D       A     G     D         A     G     D         A     G
A MI ME GUSTAN LAS MUJERES A MI ME GUSTAN LAS MUJERES A MI ME GUSTAN LAS MUJERES

                       D         A       G              D   D                        A
LA NOCHE TE TRAE SORPRESAS COMO LA QUE ME OCURRIO POR LANZADO TE SIENTES DUEÑO DEL MUNDO
      G          D         A
Y TE DEJAN CON CARA DE ASUSTADO
Bm                                            F#m
MIENTRAS MI SOCIO PERSEGUIA POR EL BAR AL FULANO
   D       A       G    D       A              G    D       A              G
Y AQUI NO SE TERMINA LA HISTORIA Y AQUI NO SE TERMINA LA HISTORIA Y AQUI NO SE TERMINA LA HISTORIA

D            A       G    D       A
ELLA LIGO A UNA VECINA Y MI SOCIO SE FUE CON UN MESERO
D             A       G    D       A
YO ME TOME OTRO TEQUILA Y EL FULANO LLENO SU CENICERO
Bm                                         F#m
JURAMOS NO VOLVER A APOSTAR POR AMORES INCIERTOS
   D       A       G    D       A              G    D       A              G
Y AQUI SI SE TERMINA LA HISTORIA Y AQUI SI SE TERMINA LA HISTORIA Y AQUI SI SE TERMINA LA HISTORIA
                D
LA HISTORIA Y EEH.
```

RICARDO ARJONA (SEÑORA DE LAS CUATRO DECADAS)

```
C                    G          Am                    Em      F
SEÑORA DE LAS CUATRO DÉCADAS Y PISADAS DE FUEGO AL ANDAR SU FIGURA YA NO ES LA DE LOS
    C              E                   F        D                                      G
QUINCE, PERO EL TIEMPO NO SABE MARCHITAR ESE TOQUE SENSUAL Y ESA FUERZA VOLCÁNICA DE SU

MIRAR.
C                    G          Am        Em              F              C
SEÑORA DE LAS CUATRO DÉCADAS PERMÍTAME DESCUBRIR QUE HAY DETRÁS DE ESOS HILOS DE PLATA
      E            F            D            G       G7
 Y ESA GRASA ABDOMINAL QUE LOS AERÓBICOS NO SABEN QUITAR.

C                        Em   Am        Em          F    G
SEÑORA, NO LE QUITE AÑOS A SU VIDA PÓNGALE VIDA A LOS AÑOS QUE ES MEJOR.
C                        Em   Am        Em          F        G
SEÑORA, NO LE QUITE AÑOS A SU VIDA PÓNGALE VIDA A LOS AÑOS QUE ES MEJOR, PORQUE NOTELO
          Am                 Em                       F        D    G
USTED AL HACER EL AMOR SIENTE LAS MISMAS COSQUILLAS QUE SINTIÓ HACE MUCHO MAS DE VEINTE
Am         Em      F              C            F   G    C
NÓTELO ASI DE REPENTE ES USTED LA AMALGAMA PERFECTA ENTRE EXPERIENCIA Y JUVENTUD.

C                    G          Am        Em          F              C
SEÑORA DE LAS CUATRO DÉCADAS USTED NO NECESITA ENSEÑAR SU FIGURA DETRÁS DE UN ESCOTE,
      E              F            D            G
SU TALENTO ESTÁ EN MANEJAR CON MAS CUIDADO EL ARTE DE AMAR
C                    G          Am              Em      F        C
SEÑORA DE LAS CUATRO DÉCADAS NO INSISTA EN REGRESAR A LOS 30 CON SUS 40 Y TANTOS ENCIMA
      E              F            D                G
DEJA HUELLAS POR DONDE CAMINA QUE LA HACEN DUEÑA DE CUALQUIER LUGAR.

C                        Em   Am        Em          F    G
SEÑORA, NO LE QUITE AÑOS A SU VIDA PÓNGALE VIDA A LOS AÑOS QUE ES MEJOR.
C                        Em   Am        Em          F        G
SEÑORA, NO LE QUITE AÑOS A SU VIDA PÓNGALE VIDA A LOS AÑOS QUE ES MEJOR, PORQUE NOTELO
          Am                 Em                       F        D    G
USTED AL HACER EL AMOR SIENTE LAS MISMAS COSQUILLAS QUE SINTIÓ HACE MUCHO MAS DE VEINTE
Am         Em      F              C            F   G    C
NÓTELO ASI DE REPENTE ES USTED LA AMALGAMA PERFECTA ENTRE EXPERIENCIA Y JUVENTUD.

Am          Em      F      C C/B Am         Em              F
COMO SUEÑO CON USTED SEÑORA, IMAGÍNESE, ....QUE NO HABLO DE OTRA COSA QUE NO SEA DE
   C   C/B
USTED.
Am             F             C    Am       G        F
QUE ES LO QUE TENGO QUE HACER SEÑORA PARA VER SI SE ENAMORA DE ESTE 10 AÑOS MENOR...

 D                    F#m Bm           F#m          G    A
SEÑORA, NO LE QUITE AÑOS A SU VIDA PÓNGALE VIDA A LOS AÑOS QUE ES MEJOR.
 D                    F#m Bm           F#m          G    A
SEÑORA, NO LE QUITE AÑOS A SU VIDA PÓNGALE VIDA A LOS AÑOS QUE ES MEJOR.
 D                    F#m Bm           F#m          G    A
SEÑORA, NO LE QUITE AÑOS A SU VIDA PÓNGALE VIDA A LOS AÑOS QUE ES MEJOR.
```

```
C                    Am
```
PARA AMARTE NECESITO UNA RAZON
```
   F                                                    G
```
Y ES DIFICIL CREER QUE NO EXISTA OTRA MAS QUE ESTE AMOR
```
        C              Am
```
SOBRA TANTO DENTRO DE ESTE CORAZON
```
            F                                      G                          Am
```
QUE A PESAR DE QUE DICEN QUE LOS AÑOS SON SABIOS TODAVIA SE SIENTE EL DOLOR
```
Am                   F                    C G Am    F                        Dm7  G7
```
PORQUE TODO EL TIEMPO QUE PASE JUNTO A TI YYY DEJO TEJIDO SU HILO DENTRO DE MI

```
              C                              Am
```
Y APRENDI A QUITARLE AL TIEMPO LOS SEGUNDOS TU ME HICISTE VER EL CIELO MAS PROFUNDO
```
        F                              G
```
JUNTO A TI CREO QUE AUMENTE MAS DE TRES KILOS CON TUS TANTOS DULCES BESOS REPARTIDOS
```
          C                              Am
```
 DESARROLLASTES MI SENTIDO DEL OLFATO Y FUE POR TI QUE APRENDI A QUERER LOS GATOS
```
      F                              G
```
 DESPEGASTES DEL CEMENTO MIS ZAPATOS PARA ESCAPAR LOS DOS VOLANDO UN RATO

```
Am        F                    C G Am        F                        Dm7  G7
```
PERO OLVIDASTE UNA FINAL INSTRUCCION PORQUE AUN NO SE COMO VIVIR SIN TU AMOR

```
C                                    Am
```
Y DESCUBRI LO QUE SIGNIFICA UNA ROSA ME ENSEÑASTE A DECIR MENTIRAS PIADOSAS
```
    F                                    G
```
PARA PODER VERTE A HORAS NO ADECUADAS Y A REMPLAZAR PALABRAS POR MIRADAS
```
          C                              Am
```
Y FUE POR TI QUE ESCRIBI MAS DE CIEN CANCIONES Y HASTA PERDONE TUS EQUIVOCACIONES
```
        F                                  G
```
Y CONOCI MAS DE MIL FORMAS DE BESAR Y FUE POR TI QUE DESCUBRI LO QUE ES AMAR

```
          C          Am
```
LO QUE ES AMAR, LO QUE ES AMAR
```
          F          G
```
LO QUE ES AMAR, LO QUE ES AMAR. [BIS]

SHAKIRA (CIEGA SORDOMUDA)

```
C                    F                   C
SE ME ACABA EL ARGUMENTO Y LA METODOLOGIA
                     F           G       C
CADA VEZ QUE SE APARECE FRENTE A MI TU ANATOMIA
                     F                   C
PORQUE ESTE AMOR YA NO ENTIENDE DE CONSEJOS, NI RAZONES
                     F           G       C       Dm
SE ALIMENTA DE PRETEXTOS Y LE FALTAN PANTALONES
                     F           C                       G       Dm
ESTE AMOR NO ME PERMITE ESTAR DE PIE PORQUE YA HASTA ME HA QUEBRADO LOS TALONES
                     F           G
AUNQUE ME LEVANTE VOLVERE A CAER, SI TE ACERCAS NADA ES UTIL PARA ESTA INUTIL

F
BRUTA, CIEGA, SORDOMUDA, TORPE, TRASTE, TESTARUDA
C
ES TODO LO QUE HE SIDO, POR TI ME HE CONVERTIDO
F
EN UNA COSA QUE NO HACE OTRA COSA MAS QUE AMARTE
C
PIENSO EN TI DIA Y NOCHE Y NO SE COMO OLVIDARTE

C                    F                   C
CUANTAS VECES HE INTENTADO ENTERRARTE EN MI MEMORIA
                     F           G       C
Y AUNQUE DIGA YA NO MAS ES OTRA VEZ LA MISMA HISTORIA
                     F                   C
PORQUE ESTE AMOR SIEMPRE SABE HACERME RESPIRAR PROFUNDO
                     F           G       Dm
YA ME TRAE POR LA IZQUIERDA Y DE PELEA CON EL MUNDO
                     F           C               G           Dm
SI PUDIERA EXORCIZARME DE TU VOZ, SI PUDIERA ESCAPARME DE TU NOMBRE
                     F                   G
SI PUDIERA ARRANCARME DEL CORAZON, Y ESCONDERME PARA NO SENTIRME NUEVAMENTE

F
BRUTA, CIEGA SORDOMUDA, TORPE, TRASTE, TESTARUDA
C
ES TODO LO QUE HE SIDO, POR TI ME HE CONVERTIDO
F
EN UNA COSA QUE NO HACE OTRA COSA MAS QUE AMARTE
C
PIENSO EN TI DIA Y NOCHE, Y NO SE COMO OLVIDARTE

F
OJEROSA, FLACA, FEA, DESGREÑADA, TORPE, TONTA, LENTA, NECIA, DESQUICIADA
C
COMPLETAMENTE DESCONTROLADA, TU TE DAS CUENTA Y NO ME DICES NADA
F
VES QUE SE ME HA VUELTO LA CABEZA UN NIDO, DONDE SOLAMENTE TU TIENES ASILO
C
Y NO ME ESCUCHAS LO QUE TE DIGO, MIRA BIEN LO QUE VAS A HACER CONMIGO
```

INTRO: A

```
    A                D  G              D  G
¿DONDE ESTAS CORAZON? AYER TE BUSQUE
         D                  G                    A
ENTRE EL SUELO Y EL CIELO, MI CIELO Y NO TE ENCONTRE
            Em  G             D
Y PUEDO PENSAR, QUE HUYES DE MI,
                 Em            G               A
PORQUE MI SILENCIO UNA CORAZONADA ME DICE QUE SI.

                    D  G                D  G
¿DONDE ESTAS CORAZON?, VEN REGRESA POR MI
        D                 G                  A
QUE LA VIDA SE ME VUELVE UN OCHO SI NO ESTAS AQUI
            Em  G              D                    G
Y QUIERO PENSAR, QUE NO TARDARAS PORQUE EN EL PLANETA NO EXISTE
                            A
MAS NADIE A QUIEN PUEDO YO AMAR.

                    D  G                C  G
¿DONDE ESTAS CORAZON? AYER TE BUSQUE
                    D  G                C  G
¿DONDE ESTAS CORAZON? Y NO TE ENCONTRE
                    D  G                D  G
¿DONDE ESTAS CORAZON? SALISTE DE AQUI
         D                  G                    A
AY BUSCANDO QUIEN SABE QUE COSAS TAN LEJOS DE MI
            Em            G               D
Y PUEDO PENSAR Y VUELVO PENSAR QUE NO TARDARAS.
                    G                              A
PORQUE EN EL PLANETA NO EXISTE MAS NADIE A QUIEN PUEDO YO AMAR.

                    D  G                C  G
¿DONDE ESTAS CORAZON? AYER TE BUSQUE
                    D  G                C  G
¿DONDE ESTAS CORAZON? Y NO TE ENCONTRE

                    D                                G
TE BUSQUE EN AL AMARIO EN AL ABECEDARIO DEBAJO DEL CARRO
                                         D                        G
EN EL NEGRO EN EL BLANCO EN LOS LIBROS DE HISTORIA EN LAS REVISTAS Y EN LA RADIO.

                    D                                G
TE BUSQUE POR LAS CALLES EN DONDE TU MADRE EN CUADROS DE BOTERO EN MI MONEDERO
                    D                        G
EN DOS MIL RELIGIONES TE BUSQUE HASTA EN MIS CANCIONES.
```

SHAKIRA (ESTOY AQUI)

```
D                 A              G           Bm  A  D
YA SE QUE NO VENDRAS TODO LO QUE FUE EL TIEMPO LO DEJO ATRAS.
                  A              G           Bm A  Em
SE QUE NO REGRESARAS LO QUE NOS PASO NO REPETIRA JAMAS.
           D           A  Em        D          A
MIL AÑOS NO ME ALCANZARAN PARA BORRARTE Y OLVIDAR.

                  D                    A                    G
Y AHORA ESTOY AQUI QUERIENDO CONVERTIR LOS CAMPOS EN CIUDAD
                  Bm   A    D
MEZCLANDO EL CIELO CON EL MAR.
           A                G           Bm A  Em
SE QUE TE DEJE ESCAPAR SE QUE TE PERDI NADA PODRA SER IGUAL.
           D           A  Em        D          A
MIL AÑOS PUEDEN ALCANZAR, PARA QUE PUEDAS PERDONAR.

           D           A                G
ESTOY AQUI QUERIENDOTE, AHOGANDOME ENTRE FOTOS Y CUADERNOS
                             Bm       A        D
ENTRE COSAS Y RECUERDOS QUE NO PUEDO COMPRENDER.

           A           G           Bm
ESTOY ENLOQUECIENDOME CAMBIANDOME UN PIE POR LA CARA MIA
                   A     G              D
ESTA NOCHE POR EL DIA Y QUE Y NADA LE PUEDO YO HACER.

                   A           G           Bm A  D
LAS CARTAS QUE ESCRIBI NUNCA LAS ENVIE NO QUERRAS SABER DE MI
                   A           G           Bm A  Em
NO PUEDO ENTENDER LO TONTA QUE FUI ES CUESTION DE TIEMPO Y FE.
           D           A  Em        D          A
MIL AÑOS CON OTROS MIL MAS SON SUFICIENTES PARA AMAR.

F      C           G  F       C           A
SI AUN PIENSAS ALGO EN MI SABES QUE SIGO ESPERANDOTE.
           D           A                G
ESTOY AQUI QUERIENDOTE, AHOGANDOME ENTRE FOTOS Y CUADERNOS
                             Bm       A        D
ENTRE COSAS Y RECUERDOS QUE NO PUEDO COMPRENDER.
```

SHAKIRA (SI TE VAS)

INTRO: D A Em (2x)

```
D                    A              Em
CUENTAME QUE HARÁS DESPUÉS QUE ESTRENES SU CUERPO
D                    A              Em
CUANDO MUERA TU TRAVIESA CURIOSIDAD
D                    A              Em
CUANDO MEMORICES TODOS SUS RECOBECOS
          D        A        Em            D        A        Em
Y DECIDAS OTRA VEZ REGRESAR YA NO ESTARÉ AQUÍ EN EL MISMO LUGAR
```

```
D                    A              Em
SI NO TIENE MÁS QUE UN PAR DE DEDOS DE FRENTE
D                    A              Em
Y DESCUBRES QUE NO SE LAVA BIEN LOS DIENTES
D                    A              Em
SI TE QUITA LOS POCOS CENTAVOS QUE TIENES
              D        A        Em
Y LUEGO TE DEJA SOLO TAL COMO QUIERE
```

```
G                    A                    D                    Bm
SÉ QUE VOLVERÁS EL DÍA EN QUE ELLA TE HAGA TRIZAS SIN AL MOHADAS PARA LLORAR
G                    A                    D                    Bm
PERO SI TE HAS DECIDIDO Y NO QUIERES MÁS CONMIGO NADA AHORA PUEDE IMPORTAR
          G A              D
PORQUE SIN TI EL MUNDO YA ME DA IGUAL
```

```
D        A        Em
SI TE VAS, SI TE VAS, SI TE MARCHAS MI CIELO SE HARÁ GRIS
D        A        Em
SI TE VAS, SI TE VAS, YA NO TIENES QUE VENIR POR MI
D        A        Em                    D
SI TE VAS, SI TE VAS, Y ME CAMBIAS POR ESA BRUJA, PEDAZO DE CUERO
    A        Em              D
NO VUELVAS NUNCA MÁS QUE NO ESTARÉ AQUÍ        INTRO: D A Em  (2x)
```

```
D                A          Em    D        A          Em
TODA ESCOBA NUEVA SIEMPRE BARRE BIEN LUEGO VAS A VER DESGASTADAS LAS CERDAS
D                A          Em    D        A          Em
CUANDO LAS ARRUGAS LE CORTEN LA PIEL Y LA CELULITIS INVADA SUS PIERNAS
```

```
G                            A
VOLVERÁS DESDE TU INFIERNO CON EL RABO ENTRE LOS CUERNOS
D              Bm  G              A
IMPLORANDO UNA VEZ MÁS, PERO PARA ESE ENTONCES YO ESTARÉ UN MILLÓN DE NOCHES
D              Bm        G A              D
LEJOS DE ESTA ENORME CIUDAD LEJOS DE TI, EL MUNDO YA ME DA IGUAL
```

```
D        A        Em
SI TE VAS, SI TE VAS, SI TE MARCHAS MI CIELO SE HARÁ GRIS
D        A          Em
SI TE VAS, SI TE VAS, YA NO TIENES QUE VENIR POR MI
```

ALVARO TORRES (NI TU NI ELLA)
INTRO: E7 AM D BM E7 AM D G B7

Em Am Em Am Em Am D7 G E7
LO SABRÁS TARDE O TEMPRANO DE ALGÚN MODO ….Y PREFIERO SER YO MISMO…QUIEN TE CUENTE

 Am B7 Em C
QUE HE SIDO INFIEL A TU AMOR, AMOR QUE NADA ARREGLO CON TU PERDÓN

 Am C B7
Y VOY A ACABAR CON ESTO, AUNQUE ME CUESTE.

Em Am Em Am Em Am D7 G E7
ME DESCUBRO POR CUESTIONES DE CONCIENCIA…PORQUE MÁS QUE AMANTE SOY UN BUEN AMIGO.

 Am B7 Em C
ES UN MARTIRIO VIVIR ASÍ, TEMIENDO SIEMPRE COINCIDIR.

 Am C B7
LO PEOR ES QUE ENTRE ELLA Y TÚ NO SE ELEGIR

 Am C D G E7
TÚ ERES MI AMOR DEL ALMA, MI REINA MIMADA, LA MUJER QUE MÁS QUIERO

Am C D G E7
Y ELLA ES PASIÓN DESATADA, LA MUJER MÁS DESEADA QUE ALBOROTA MI CUERPO

Am C D G E7
TÚ ME INSPIRAS LA TERNURA, Y ELLA PONE LUJURIA DENTRO DE MIS VENAS.

 Am C D G E7 Am D G B7
NO PUEDO DECIDIRME POR UNA PREFIERO, AUNQUE SUFRA NI TÚ, NI ELLA.

Em Am Em Am Em Am D7 G E7
ME DESCUBRO POR CUESTIONES DE CONCIENCIA…PORQUE MÁS QUE AMANTE SOY UN BUEN AMIGO.

 Am B7 Em C
ES UN MARTIRIO VIVIR ASÍ, TEMIENDO SIEMPRE COINCIDIR.

 Am C B7
LO PEOR ES QUE ENTRE ELLA Y TÚ NO SE ELEGIR

 Am C D G E7
TÚ ERES MI AMOR DEL ALMA, MI REINA MIMADA, LA MUJER QUE MÁS QUIERO

 Am C D G E7
Y ELLA ES PASIÓN DESATADA, LA MUJER MÁS DESEADA QUE ALBOROTA MI CUERPO

Am C D G E7
TÚ ME INSPIRAS LA TERNURA, Y ELLA PONE LUJURIA DENTRO DE MIS VENAS.

 Am C D G E7
NO PUEDO DECIDIRME POR UNA PREFIERO, AUNQUE SUFRA NI TÚ, NI ELLA

POR LO MUCHO QUE TE AMO (ALVARO TORRES)

```
G                                          D              C          D
SI ME HE DADO A TI COMPLETO CON EL CORAZÓN ABIERTO, SOLAMENTE ES POR AMOR
              C                   D                G     G7
Y SI EN CADA PENSAMIENTO APARECES TU PRIMERO, ES POR LA MISMA RAZÓN
              C                   D                Bm         E7
Y SI VOLVÍ A EMPEZAR DE CERO, Y MATÉ CUALQUIER RECUERDO QUE VINIERA DEL PASADO
              A                   C         D                G
ES QUE DESDE EL PRIMER ENCUENTRO SOY FELIZ CADA MOMENTO, POR LO MUCHO QUE TE AMO.
```

```
G                                          D              C    D
SI TE MIMO Y TE PROTEJO COMO LO ÚNICO QUE TENGO, NO ES POR EXAGERAR
              C                   D                    G      G7
Y SI DIGO QUE NO PUEDO SER FELIZ CUANDO ESTÁS LEJOS, NO LO DUDES QUE ES VERDAD
              C                   D                Bm         E7
Y SI A VECES SIENTO CELOS, AL MIRARTE SONRIENDO CON ALGUIEN QUE CREO EXTRAÑO
              A                   C         D                G    G7
PERDÓNAME ES UN DEFECTO, PERO EVITARLO NO PUEDO, POR LO MUCHO QUE TE AMO.
```

```
              C                   D                Bm         E7
Y SI VOLVÍ A EMPEZAR DE CERO, Y MATÉ CUALQUIER RECUERDO QUE VINIERA DEL PASADO
              A                   C         D                G
ES QUE DESDE EL PRIMER ENCUENTRO SOY FELIZ CADA MOMENTO, POR LO MUCHO QUE TE AMO.
```

```
G                                          D              C   D
SI CUANDO ESTAMOS A SOLAS QUIERO ACARICIARTE TODA, NO ME LO TOMES A MAL
              C                   D                G      G7
ES QUE LO DESEO, ME TOCA, ME ESTREMECE, ME DEVORA Y DE TI SIEMPRE QUIERO MÁS.
              C                   D                        Bm         E7
Y SI ME PRENDO DE TU BOCA EN CUALQUIER PARTE A CUALQUIER HORA COMO UN LOCO ENAMORADO
              A                   C         D                G
ES QUE PARA GOZARTE TODA SE HACEN CORTAS LAS HORAS, POR LO MUCHO QUE TE AMOOOOO.
```

TE DEJO LIBRE (ALVARO TORRES)

```
C                 F          G       F-G
QUERIDO AMOR, CON TODO LO QUE DUELE
C                 F          G       F-G
DECIR ADIOS A LO QUE MAS SE QUIERE
C                 Em         Am
ME ALEJARÉ DE TI, AUNQUE ME MUERA
                  F                  G
PORQUE YO CREO QUE ESO ES LO QUE DESEAS
```

```
C                   F          G       F-G
NO QUIERO MAS SENTIRME MAL QUERIDO
C                   F          G       F-G
PIDIENDO AMOR COMO CUALQUIER MENDIGO
C                   Em         Am
BASTANTE HE SOPORTADO TUS DESPRECIOS
        F              D          G
TU ALTANERÍA Y EL DESGANO DE TUS BESOS
```

<u>CORO</u>

```
Dm                          G
TE DEJO LIBRE DE HOY EN ADELANTE
              C                        Am
AUNQUE ENLOQUEZCA EN EL INTENTO DE OLVIDARTE
        F                        Am
NO ESTOY DE MAS EN ESTE MUNDO, NI SOY UN PERRO VAGABUNDO
        F                        G
Y ENCONTRARÉ EN LA VIDA ALGUIEN QUE ME AME
```

```
Dm                          G
TE DEJO LIBRE YA DE MI PRESENCIA,
              C                        Am
LLEVO EN EL ALMA LA AMARGURA Y LA TRISTEZA
        F                        Am
DE HABER AMADO SIN MEDIDA A UN MANIQUÍ DE FANTASÍA
        F                        G
SIN CORAZÓN SIN ALMA IGUAL QUE UNA PIEDRA
```

```
C           F          G       F-G
QUERIDO AMOR TÚ ALMA FRÍA Y DURA
C           F          G       F-G
NO SABE NI SABRÁ LO QUE ES TERNURA
C           Em         Am
Y ANTES DE MORIR A MANOS TUYAS
        F                        G
RENUNCIO A TI Y ESPERO NO BUSCARTE NUNCA
```

TENGO MIEDO A AMARTE (ALVARO TORRES)

INTRO: G

```
    C                           G
QUISIERA CREER TODAS TUS PALABRAS
Am                              Em
Y CONVENCERME QUE ACTÚAS CON LA VERDAD
     F                    C
QUE NO VAS A HERIRME EL ALMA QUE TÚ NO ERES IGUAL
 F                        G
QUE BUSCAS TAN SOLO AMOR Y NADA MÁS.

   C                               G
MIRO EN TUS OJOS Y CREO QUE NO ESCONDES NADA
   Am                       Em
PARECE SINCERO EL BRILLO DE TU MIRAR
      F              C
PERO ESTA DESCONFIANZA Y ESTE TEMOR DE AMAR
     F                  G
ME CORTA MI AMOR LAS ALAS Y NO ME DEJA NI SOÑAR.
```

CORO:

```
       C                    C7          F
TENGO MIEDO DE AMARTE Y QUE SEAS UNA ESTRELLA FUGAZ
  Dm                      Dm7            G7
UN PERFUME, UNA HOJA QUE EL VIENTO SE LLEVA AL PASAR
       C        Em          Am
Y QUEDARME SIN TU AMOR EN UN INSTANTE
   F       G     C     G
POR ESO TENGO MIEDO DE AMARTE.
```

(REP. CORO 2 VECES)

```
D      F#7                    Bm   D7
AMOR, NO ES QUE TE QUIERA FASTIDIAR
      G    B7                      Em   A7
SI ESTOY, TOCANDO EL TEMA UNA VEZ MÁS
                F#m  Bm         Em          G            A    A7
ES QUE SIENTO TRISTEZA,     Y CADA VEZ ME DUELE MÁS IMAGINARTE CON ÉL.
D      F#7                    Bm   D7
AMOR YO SÉ QUE HE SIDO YO EL LADRÓN
      G    B7                      Em   A7
FUI YO QUIEN PROVOCÓ ÉSTA SITUACIÓN
                F#m      Bm            Em
PERO SI ME AMAS COMO YO,    AMOR ENTONCES DÉJALO
G          A              A7
Y ACABEMOS CON ESTE TRIÁNGULO.
```

CORO:

```
        D               F#m      Bm           D7
UN AMOR ENTRE TRES NO SUSTENTA, ESO ES TAN SÓLO PARA DOS
G         F#m           Em         A    A7
Y POR ESO QUISIERA, QUE DE UNA VEZ DECIDAS HOY.
     D                   F#m   Bm            D7
O TE QUEDAS CONMIGO O ME DEJAS, TIENES QUE DECIDIRLO AMOR
 G          F#m         Em         A    A7
TRES NO HACEN PAREJA, O TÚ Y ÉL, O TÚ Y YO.      INSTRUMENTAL: D F#m Bm A A7 - D A Bm G A A7
```

```
D      F#7                    Bm   D7
AMOR, TE JURO QUE NO PUEDO MÁS
      G    B7                      Em   A7
NO ESTOY, CONFORME CON LO QUE ME DAS
             F#m  Bm           Em
ESOS BESOS A MEDIAS,    NO BASTAN NO ME LLENAN
G          A              A7
Y ME MUERO DE CELOS Y ANSIEDAD.
```

CORO:

```
        D               F#m      Bm           D7
UN AMOR ENTRE TRES NO SUSTENTA, ESO ES TAN SÓLO PARA DOS
G         F#m           Em         A    A7
Y POR ESO QUISIERA, QUE DE UNA VEZ DECIDAS HOY.
     D                   F#m   Bm            D7
O TE QUEDAS CONMIGO O ME DEJAS, TIENES QUE DECIDIRLO AMOR
 G          F#m         Em         A    A7
TRES NO HACEN PAREJA, O TÚ Y ÉL, O TÚ Y YO.
```

ENRIQUE IGLESIAS (EL PERDEDOR)

AM G EM F

```
      Am                                          G
QUÉ MÁS QUIERES DE MÍ SI EL PASADO ESTÁ A PRUEBA DE TU AMOR
      Em                                 F
Y NO TENGO EL VALOR DE ESCAPAR PARA SIEMPRE DEL DOLOR

       Am                              G
DEMASIADO PEDIR QUE SIGAMOS EN ESTA HIPOCRESÍA
             Em                             F
CUÁNTO TIEMPO MÁS PODRÉ VIVIR EN LA MISMA MENTIRA
```

CORO:

```
C             G                          Am
NO, NO VAYAS PRESUMIENDO, NO QUE ME HAS ROBADO EL CORAZÓN
                  G      C                 G                  Am
Y NO ME QUEDA NADA MÁS, SI, PREFIERO SER EL PERDEDOR QUE TE LO HA DADO TODO
                  G                F
Y NO ME QUEDA NADA MÁS NO ME QUEDA NADA MÁS...

        Am                                G
YA NO PUEDO SEGUIR RESISTIENDO ESA EXTRAÑA SENSACIÓN
          Em                              F
QUE ME HIELA LA PIEL COMO INVIERNO FUERA DE ESTACIÓN
          Am                           G
TÚ MIRADA Y LA MÍA IGNORÁNDOSE EN UNA LEJANÍA
          Em                              F
TODO PIERDE SENTIDO Y ES MEJOR EL VACÍO QUE EL OLVIDO

    F                            G
YO PREFIERO DEJARTE PARTIR QUE SER TU PRISIONERO
      F                                  G
Y NO VAYAS POR AHÍ DICIENDO SER LA DUEÑA DE MIS SENTIMIENTOS
```

CORO:

```
C             G                          Am
NO, NO VAYAS PRESUMIENDO, NO QUE ME HAS ROBADO EL CORAZÓN
                  G      C                 G                  Am
Y NO ME QUEDA NADA MÁS SI, PREFIERO SER EL PERDEDOR QUE TE LO HA DADO TODO
                  G                F
Y NO ME QUEDA NADA MÁS NO ME QUEDA NADA MÁS...

      Am                                          G
QUÉ MÁS QUIERES DE MÍ SI EL PASADO ESTÁ A PRUEBA DE TU AMOR
```

ENRIQUE IGLESIAS (EXPERIENCIA RELIGIOSA)

```
C                        F      Em  Dm
UN POCO DE TI PARA SOBREVIVIR
                  G            C
ESTA NOCHE QUE VIENE FRÍA Y SOLA
C             C7        F      Em  Dm
UNA AIRE DE EXTASIS EN LA VENTANA
                  G         C     G/B
PARA VESTIRME DE FIESTA Y CEREMONIA.
```

```
Am
CADA VEZ QUE ESTOY CONTIGO
F                      Dm
YO DESCUBRO EL INFINITO TIEMBLA EL SUELO LA NOCHE SE ILUMINA
G            F         G
Y EL SILENCIO SE VUELVE MELODIA.
C
Y ES CASI UNA EXPERIENCIA RELIGIOSA
    F                         Dm                    G
SENTIR QUE RESUCITO SI ME TOCAS SUBIR AL FIRMAMENTO PRENDIDO DE TU CUERPO
C
ES UNA EXPERIENCIA RELIGIOSA, CASI UNA EXPERIENCIA RELIGIOSA
    F                         Dm                    G
CONTIGO CADA INSTANTE EN CADA COSA, BESAR LA BOCA TUYA MERECE UNA ALELUYA
C
ES UNA EXPERIENCIA RELIGIOSA.
```

```
C                           F     Em Dm                G            C
VUELVE PRONTO MI AMOR TE NECESITO YA.........PORQUE ESTA NOCHE TAN HONDA ME DA MIEDO
C             C7        F     Em Dm               G           C     G/B
NECESITO LA MÚSICA DE TU ALEGRÍA........ PARA CALLAR LOS DEMONIOS QUE LLEVO DENTRO.
```

```
Am
CADA VEZ QUE ESTOY CONTIGO
F                      Dm
YA NO HAY SOMBRA NI PELIGRO, LAS HORAS PASAN, MEJOR ENTRE TU BRAZOS,
G            F         G
ME SIENTO NUEVO Y A NADA LE HAGO CASO.
```

ENRIQUE IGLESIAS (HEROE)

```
G                  Em          C              D
SI UNA VEZ YO PUDIERA LLEGAR A ERIZAR, DE FRIO TU PIEL
       G              Em        C        D   G
A QUEMAR, QUE SE YO, TU BOCA, Y MORIRME ALLI, DESPUES.
   G                       Em        C              D
Y SI ENTONCES, TEMBLARAS POR MI, LLORARAS, AL VERME SUFRIR
          G                  Em   C        D       G
HAY SIN DUDAR, TU VIDA ENTERA DAR, COMO YO LA DOY POR TI.

G        D        C        G        D        C
SI PUDIERA SER TU HEROE, SI PUDIERA SER TU DIOS
G          D          C        G     D        C
QUE SALVARTE A TI MIL VECES, PUEDE SER MI SALVACION.

G                      Em          C                    D
SI SUPIERAS, LA LOCURA QUE LLEVO QUE ME HIERE, Y ME MATA POR DENTRO
          G              Em        C        D     G
Y QUE MAS DA, MIRA QUE AL FINAL LO Q IMPORTA ES QUE TE QUIERO

G        D        C        G        D        C
SI PUDIERA SER TU HEROE, SI PUDIERA SER TU DIOS
G        D          C        G     D        C
QUE SALVARTE A TI MIL VECES, PUEDE SER MI SALVACION.

G     Em          C                    D            G                Em
JAA, DEJAME TOCARTE, QUIERO ACARICIARTEEE UNA VEZ MAS, MIRA QUE AL FINAL
          C        D     G
LO QUE IMPORTA ES QUE TE QUIERO.

    G        D        C        G        D        C
SI PUDIERA SER TU HEROE, SI PUDIERA SER TU DIOS
    G        D          C        G     D        C
QUE SALVARTE A TI MIL VECES, PUEDE SER MI SALVACION

    G        D        C        G        D        C   G        D              C
QUIERO SER TU HEROE, SI PUDIERA SER TU DIOS, PORQUE SALVARTE A TI MIL VECES
    G        D        C        G        D        C
PUEDE SER MI SALVACION, PUEDE SER MI SALVACION

    G        D        C
QUIERO SER TU HEROE.
```

ENRIQUE IGLESIAS (POR AMARTE)

```
     A                  E7               D
AMAR ES UNA COSA ESPECIAL NO ES UN VIENE Y VA
     A                  E7               D
AMAR SOLO TE PASA UNA VEZ, PERO DE VERDAD
     Bm                              E7
AMAR ES CUANDO SOLO PIENSAS EN DONDE ESTARA
     Bm                           E7
AMAR ES COMO UN MILAGRO DIFICIL DE EXPLICAR.

     A                  E7               D
AMAR ES CUANDO LA PROTEGES DE LA LLUVIA Y EL VIENTO
     A                   E7              D
AMAR ES CUANDO TU LA ABRAZAS Y TE OLVIDAS DEL TIEMPO
     Bm                              E7
AMAR ES CUANDO TU LA VES Y TE PONES NERVIOSO
     Bm                              E7
AMAR ES CUANDO TE DAS CUENTA DE TUS SENTIMIENTOS.

       A                  E7              F#m
POR AMARTE ROBARIA UNA ESTRELLA Y TE LA REGALARIA
         Bm                              E7
POR AMARTE CRUZARIA LOS MARES SOLO POR ABRAZARTE
       C#m                        F#m
POR AMARTE JUNTARIA LA LLUVIA CON EL FUEGO
       Bm          E7          A
POR AMARTE DARIA MI VIDA SOLO POR BESARTE.

     A                    E7               D
AMAR ES CUANDO ESCRIBES SU NOMBRE POR TODO EL CIELO
     A                  E7              D
AMAR ES CUANDO SOLO SUEÑAS EN LLEVARTE LA LEJOS
     Bm                            E7
AMAR ES CUANDO TU LA VES Y SE QUEDA EN TUS OJOS
     Bm                                E7
AMAR ES CUANDO TE DAS CUENTA DE QUE ELLA LO ES TODO.
```

JOSE JOSE (DESESPERADO)

```
  D                          Em        F#m                    G
VUELVE, POR FAVOR COMO ESTÉS, COMO SEA QUE A NADIE LE IMPORTA,

   Em                          A7              D
AUNQUE TE HAYAS MANCHADO DE TODO PARA MÍ ES IGUAL.

Bm
NO ME IMPORTA LO QUE SEAS NO ME IMPORTA SI HAS CAMBIADO

F#m
NO ME IMPORTA SI ERES OTRA NO ME IMPORTA SI HAS PECADO

   Em                    G
VUELVE TE LO RUEGO PORQUE ESTOY

       Em        A7                               D+7
DESESPERADO, DECIDIDO A ACEPTAR LO QUE SEA TÚ HAS GANADO

     Bm                            Em              F#7
YA LO VES QUE SIN TI SOY UN HOMBRE ACABADO SIN GANAS DE VIVIR.

       Em        A7                      D+7
DESESPERADO NECESITO TU CUERPO CALIENTE A MI LADO

     Bm                              Em                F#7
PARA DARME ESA FUERZA QUE SÓLO TÚ ME HAS DADO, TEN PIEDAD DE MÍ.

  D                 Em        F#m                  G
VUELVE, AUNQUE VENGAS DE DIOS SABE DÓNDE AQUÍ ESTÁ TU CASA,

   Em                   A7                D
AUNQUE TE HAYAN TOCADO MIL MANOS PARA MÍ ES IGUAL
.
Bm
NO ME IMPORTA LO QUE DIGAN NO ME IMPORTA LO QUE HAS DADO

F#m
NO ME IMPORTA SI ESTÁS LIMPIA NO ME IMPORTA LO PASADO

   Em                    G              Em
VUELVE TE LO IMPLORO PORQUE ESTOY, DESESPERADO.
```

JOSE JOSE (BOHEMIO)

Am
CUANDO LLEGAN A MI MESA LOS RECUERDOS

Am A7 Dm
LAS HISTORIAS SITUACIONES QUE HE VIVIDO

Dm G7 C Am
LAS MUJERES EL AMOR LA ALEGRIA Y EL DOLOR

 Dm F E7
CUANDO TODO ERA UN PUÑADO DE ILUSIONES

Am
MIS AMIGOS COMPAÑEROS DE AVENTURAS

Am A7 Dm
SERENATAS MADRUGADAS DE LOCURAS

Dm G7 C Am
CUANDO MIRO PARA ATRAS CADA VEZ ME GUSTA MAS

Dm F E7
EL HABER TENIDO TANTAS EMOCIONES

CORO

Dm G7 C
BOHEMIO PORQUE ME GUSTA LA NOCHE

Am Dm E7 Am A7
PORQUE HE VIVIDO EN DERROCHE LO QUE LA VIDA ME DIO

Dm G7 C Am Dm
BOHEMIO HASTA EL FINAL DE MIS DIAS PORQUE NO TENGO MEDIDA

E7 Am
PORQUE ES ASI COMO SOY.

SE REPITE CORO:

JOSE JOSE (MUJERIEGO)

```
Am                        Dm        E7         Am
ME HE ENREDADO TANTO EN AMORES HE QUERIDO SIN MEDIDA
Am                        Dm            G        C
SIEMPRE HE SIDO LOCO POR ELLAS LAS MUJERES DE MI VIDA.
Dm                       Am       E7        A7
ME ENTREGUÉ DE CUERPO ENTERO EN LAS COSAS DEL QUERER,
Dm              Am           E7       A
PARA MÍ TODO LO BUENO TIENE CARA DE MUJER.
```

CORO:

```
         A                    Bm    E    Bm  E       A
NO ME IMPORTA QUE ME DIGAN MUJERIEGO  YO LAS AMO,  YO LAS QUIERO,
                              Bm   E      Bm  E       A
AUNQUE PUEDA PARECER AVENTURERO  YO LAS AMO,  YO LAS QUIERO.
      F#7                       Bm            F#7          Bm
LAS QUE RÍEN, LAS QUE LLORAN, LAS QUE SUEÑAN LAS QUE APRENDEN, LAS QUE ENSEÑAN,
       G#7                    C#m         B7          E
LAS QUE VIVEN CON LOS PIES SOBRE LA TIERRA, LAS TRANQUILAS, LAS DE GUERRA.

         A                    Bm    E    Bm E        A
NO ME IMPORTA QUE ME DIGAN MUJERIEGO  YO LAS AMO,  YO LAS QUIERO,
                              Bm   E    Bm     E  A
AUNQUE PUEDA PARECER AVENTURERO  YO LAS QUIERO DE VERDAD.
```

```
Am                        Dm        E7         Am
ME HE ENREDADO TANTO EN AMORES HE QUERIDO SIN MEDIDA
Am                        Dm            G        C
SIEMPRE HE SIDO LOCO POR ELLAS LAS MUJERES DE MI VIDA.
Dm                       Am       E7        A7
ME ENTREGUÉ DE CUERPO ENTERO EN LAS COSAS DEL QUERER,
Dm              Am           E7       A
PARA MÍ TODO LO BUENO TIENE CARA DE MUJER.
```

```
         A                    Bm    E    Bm  E       A
NO ME IMPORTA QUE ME DIGAN MUJERIEGO  YO LAS AMO,  YO LAS QUIERO,
                              Bm   E      Bm  E       A
AUNQUE PUEDA PARECER AVENTURERO  YO LAS AMO,  YO LAS QUIERO.
      F#7                       Bm            F#7          Bm
LAS QUE RÍEN, LAS QUE LLORAN, LAS QUE SUEÑAN LAS QUE APRENDEN, LAS QUE ENSEÑAN,
       G#7                    C#m         B7          E
LAS QUE VIVEN CON LOS PIES SOBRE LA TIERRA, LAS TRANQUILAS, LAS DE GUERRA.

         A                    Bm    E    Bm E        A
NO ME IMPORTA QUE ME DIGAN MUJERIEGO  YO LAS AMO,  YO LAS QUIERO,
                              Bm   E    Bm     E  A
AUNQUE PUEDA PARECER AVENTURERO  YO LAS QUIERO DE VERDAD.
```

JOSE JOSE (O TU O YO)

```
D              Em          A7            D
VOY A PONER CADENAS EN TI PARA QUE NO ME ENGAÑES
               Em          A7            D
PARA QUE NO TE VAYAS DE MI, EN BUSCA DE OTRO AMANTE.
                    Em          A7            D
VOY A CERRAR LAS PUERTAS Y ASI CONSEGUIRE GUARDARTE,
                    Em      A7          D       D7
INTENTARE QUE SEAS FELIZ PARA QUE NO TE ESCAPES.
```

```
         G              F#7
LO SIENTO MUCHO MUJER, NO QUIERO PERDERTE
Bm             G       Em          A7          D   D7
ESTOY AMARRADO A TI, COMPRENDELO AMOR NO PUEDO DEJARTE IR.
```

```
         G              F#7
SE QUE NO SOY EL MEJOR, QUE SOY UN FRACASO
Bm                G       Em          A7          D   B7
POR ESO TE GUARDO AQUI, COMPRENDELO AMOR,   COMPRENDELO.
```

CORO:

```
         Em          A7      D   B7
Y ES QUE LA VIDA ES ASI, O TU O YO,
         Em          A7      D   B7
Y ES QUE LA VIDA ES ASI, O TU O YO.
         Em          A7      D   B7
Y ES QUE LA VIDA ES ASI, O TU O YO,
             Em          A7      D
Y ES QUE COMPRENDELO AMOR O TU O YO.
```

```
D                   Em          A7            D
VOY A INTENTAR QUE VEAS EN MÍ AL HOMBRE DE TUS SUEÑOS,
               Em          A7            D
VOY A BUSCAR UN MODO DE SER, QUE NUNCA TE DE MIEDO.
                    Em          A7            D
VOY A CERRAR LAS PUERTAS Y ASI CONSEGUIRE GUARDARTE,
                    Em      A7          D       D7
INTENTARE QUE SEAS FELIZ, PARA QUE NO TE ESCAPES.
```

SE REPITE CORO:

JOSE JOSE (VOLCAN)

```
C                          Am      Dm                              G
BESABAS COMO NADIE SE LO IMAGINA, IGUAL QUE UNA MAR EN CALMA IGUAL QUE UN GOLPE DE MAR
C                               F       Dm                         G
Y SIEMPRE TE QUEDABAS A VER EL ALBA Y A SER TÚ MI MEDICINA PARA OLVIDAR

C                          Am      Dm                              G7
YA SÉ QUE ME AVISABAS HACÍA TIEMPO AMOR, TEN MUCHO CUIDADO, AMOR, QUE TE DOLERÁ
C                               F       Dm                         G
TÚ NO DEBES QUERERME, YO SOY PECADO HAY DÍAS EN MI PASADO QUE VOLVERÁN
```

CORO:

```
C                                              C7         F     Dm
YO QUE FUI TORMENTA, YO QUE FUI TORNADO, YO QUE FUI VOLCÁN, SOY UN VOLCÁN APAGADO
F                Dm    F                G7
PORQUE TÚ VOLASTE DE MI NIDO, PORQUE TÚ VOLASTE DE MI LADO
C                                              C7         F   G   C
YO QUE FUI TORMENTA, YO QUE FUI TORNADO, YO QUE FUI VOLCÁN, SOY UN VOLCÁN APAGADO

C                          Am      Dm                              G
BESABAS COMO NADIE SE LO IMAGINA, IGUAL QUE UNA MAR EN CALMA, IGUAL QUE UN GOLPE DE MAR
C                               F       Dm                         G
Y SIEMPRE TE QUEDABAS A VER EL ALBA Y A SER TÚ MI MEDICINA PARA OLVIDAR

C                          Am      Dm                              G
HICISTE QUE LOS DÍAS SE HICIERAN NOCHES, A VECES ERA TU CUERPO, A VECES ERA ALGO MÁS
C                               F       Dm                         G7
Y YO ERA UN POBRE HOMBRE, PERO A TU LADO. SENTÍ QUE ERA AFORTUNADO COMO EL QUE MÁS

C                                              C7         F     Dm
YO QUE FUI TORMENTA, YO QUE FUI TORNADO, YO QUE FUI VOLCÁN, SOY UN VOLCÁN APAGADO
F                Dm    F                G7
PORQUE TÚ VOLASTE DE MI NIDO, PORQUE TÚ VOLASTE DE MI LADO
C                                              C7         F   G   C
YO QUE FUI TORMENTA, YO QUE FUI TORNADO, YO QUE FUI VOLCÁN, SOY UN VOLCÁN APAGADO
```

JOSE JOSE (MAS)

```
Em                          F#7    B7              Em   D G
EN SERIO CREES QUE ME IMPORTA ESO QUE DICEN DE TI

                    D                    Em                    B7
PERO COMO CORAZON QUIEN TE PUEDE DERRIBAR SI ERES TODO PARA MÍ.

                    F#7  B7              Em        D G
ACASO VAS A RENDIRTE POR LO QUE HABLEN LOS DEMAS

                        D              C
QUE SE ENTEREN DE UNA VEZ YO JAMAS RENUNCIARE

                    B7                    Em
AL AMOR QUE TU ME DAS, SI ACASO VOY AMARTE MAS
```

(CORO):
```
                            C                      Am
CUANTOS MAS TE DESPRECIEN MAS CUANTO MAS TE CONDENEN MAS

                    B7        Em
SI SE CRUZAN DELANTE, SERE TU AMANTE, MAS

                    C                    Am
Y SI NUNCA TE ACEPTAN MAS SI ADEMAS TE SENTENCIAN MAS

                    B7            Em
NO ME IMPORTA MI SUERTE YO HE DE QUERERTE MAS.

                    F#7      B7              Em      D G
ACASO TU TE ARREPIENTES    POR LO QUE PUEDA PASAR

                    D                  C                    B7
SI ES CONMIGO Y PARA MI CON QUIEN TU QUIERES VIVIR QUE TE IMPORTAN LOS DEMAS.

                    F#7    B7              Em   D G
EN SERIO CREES QUE ME AFECTA    QUE ME INSISTAN DEJALA

                    D                  C
NI LO PIENSES CORAZON NO HAY EN EL MUNDO RAZON

                    B7
PARA DEJARTE DE AMAR

                        Em
SI ACASO PARA AMARTE MAS
```

(SE REPITE CORO)

JOSE JOSE (AMNESIA)

```
G                                    B7
USTED ME CUENTA QUE NOSOTROS DOS FUIMOS AMANTES,

Em                              Dm     G7
Y QUE LLEGAMOS JUNTOS A VIVIR ALGO IMPORTANTE

C                  Cm     G                    Em
ME TEMO QUE LO SUYO ES UN ERROR YO ESTOY DEDE HACE TIEMPO SIN AMOR

Am               A7          Am    D7
Y EL ÚLTIMO QUE TUVE FUE UN BORRÓN EN MI CUADERNO

G                                    B7
USTED ME CUENTA QUE HASTA LE ROGUÉ QUE NO SE FUERA

Em                         Dm      G7
Y QUE SU ADIOS DEJO A MI CORAZÓN SIN PRIMAVERA

C                  Cm   G                   Em
QUE ANDUVE POR AHÍ DE BAR EN BAR LLORANDO SIN PODERMELA OLVIDAR

Am               A7        Am    D7
GASTANDOME LA PIEL EN RECORDAR SU JURAMENTO

C                  Cm      Bm                   E7
PERDÓN, NO LA QUISIERA LASTIMAR, TAL VEZ LO QUE ME CUENTA SEA VERDAD

Am               D        G
LAMENTO CONTRARIARLA, PERO YO NO LA RECUERDO
```

JOSE JOSE (MAÑANA SI)

Em Am Em Am
NO ES UNA BUENA NOCHE PARA MARCHARTE TAMPOCO ES EL MOMENTO PARA DEJARME

 Em B7 Em
ESTOY PERDIENDO TU AMOR, ES DEMASIADO DOLOR NO CUESTA NADA POR HOY QUEDARTE

Em Am Em Am
MIÉNTEME QUE A UN ME QUIERES Y SIN REPROCHES, OLVIDA QUE NO SIRVO POR ESTA NOCHE

 Em B7 Em
TE PIDO SOLO UN FAVOR, UNA LIMOSNA DE AMOR Y EN EL FUTURO QUE DIOS TE PAGUE

Am D7 G
MAÑANA SI, PUEDES MARCHARTE SIN PENSAR EN MÍ

C Am
PARA BORRARME DE UNA VEZ DE TU VIDA

B7 Em E7
SIN UN ADIÓS SIN DESPEDIDAAAAA

Am D7 G
MAÑANA SI CUANDO DESPIERTE Y NO ESTÉS AQUÍ

C Am B7
VOY A SABER QUE TE PERDÍ PARA SIEMPRE

 Em
PERO REGÁLAME ESTA NOCHE

JUAN GABRIEL (ABRAZAME MUY FUERTE)

```
G                                              D         C                                    G
CUANDO TÚ ESTÁS CONMIGO ES CUANDO YO DIGO QUE VALIÓ LA PENA TODO, TODO LO QUE YO HE SUFRIDO
     C                  B7    Em   D     A7           C                          D7
NO SÉ SI ES UN SUEÑO AÚN O ES UNA REALIDAD, PERO CUANDO ESTOY CONTIGO ES CUANDO DIGO
G                                                D
QUE ESTE AMOR QUE SIENTO ES POR QUE TÚ LO HAS MERECIDO
          C                            Bm    C              B7
CON DECIRTE AMOR QUE OTRA VEZ HE AMANECIDO LLORANDO DE FELICIDAD
      Em      D       A7          C            G
A TU LADO YO SIENTO QUE ESTOY VIVIENDO ...NADA ES COMO AYER

Em                                   Am      D7                                        G
ABRÁZAME QUE EL TIEMPO PASA Y ÉL NUNCA PERDONA HA HECHO ESTRAGOS EN MI GENTE COMO EN MI PERSONA
Em                                         Am
ABRÁZAME QUE EL TIEMPO ES MALO Y MUY CRUEL AMIGO
D7                                 G
ABRÁZAME QUE EL TIEMPO ES ORO SI TÚ ESTÁS CONMIGO
Em                                   Am     D7         G
ABRÁZAME FUERTE, MUY FUERTE, MÁS FUERTE QUE NUNCA....SIEMPRE ABRÁZAME
                    D       C                                          Bm
HOY QUE TÚ ESTÁS CONMIGO YO NO SÉ SI ESTÁ PASANDO EL TIEMPO O TÚ LO HAS DETENIDO
C              B7        Em      D      A7
ASÍ QUIERO ESTAR POR SIEMPRE APROVECHO QUE ESTÁS TÚ CONMIGO
          C                 D7         G  D -Em
TE DOY GRACIAS POR CADA MOMENTO DE MI VIVIR

                      Am      D7                                 G
TÚ CUANDO MIRES PARA EL CIELO POR CADA ESTRELLA QUE APAREZCA AMOR ES UN TE QUIERO
Em                                  Am
ABRÁZAME QUE EL TIEMPO HIERE Y EL CIELO ES TESTIGO
         D7                             G
QUE EL TIEMPO ES CRUEL A NADIE QUIERE POR ESO TE DIGO

Em                                  Am
ABRÁZAME MUY FUERTE AMOR MANTENME ASÍ A TU LADO
     D7                              G
YO QUIERO AGRADECERTE AMOR TODO LO QUE ME HAS DADO
Em                                  Am       D7                             G
QUIERO CORRESPONDERTE DE UNA FORMA U OTRA A DIARIO, AMOR YO NUNCA DEL DOLOR HE SIDO PARTIDARIO

Em                                  Am       D7                                    G
PERO A MÍ ME TOCÓ SUFRIR CUANDO CONFIÉ Y CREÍ EN ALGUIEN QUE JURÓ QUE DABA SU VIDA POR MÍ
Em                                  Am
ABRÁZAME QUE EL TIEMPO PASA Y ESE NO SE DETIENE
D7                                  G
ABRÁZAME MUY FUERTE AMOR QUE EL TIEMPO EN CONTRA VIENE
Em                                  Am
ABRÁZAME QUE DIOS PERDONA, PERO EL TIEMPO A NINGUNO
D7                                  G
ABRÁZAME QUE A EL NO LE IMPORTA SABER QUIÉN ES UNO
Em                                  Am
ABRÁZAME QUE EL TIEMPO PASA Y ÉL NUNCA PERDONA
     D7                             G
HA HECHO ESTRAGOS EN MI GENTE COMO EN MI PERSONA
Em                                  Am
ABRÁZAME QUE EL TIEMPO ES MALO Y MUY CRUEL AMIGO
D7                       Em
ABRÁZAME MUY FUERTE AMOR
```

JUAN GABRIEL (AMOR ETERNO)

INTRO: F#m - B7 F#m - B7 - E X2 Bm - E - Bm - E – A7 – D - A - Bm - E - A

```
A           Amaj7          Bm - E     Bm        E           A      Amaj7
TU ERES LA TRISTEZA AY DE MIS OJOS…..QUE LLORAN EN SILENCIO POR TU AMOR

  A          Amaj7          Bm - E     Bm           E          A
ME MIRO EN EL ESPEJO Y VEO EN MI ROSTRO, EL TIEMPO QUE HE SUFRIDO POR TU ADIÓS

              Amaj7       Bm - E     Bm              E          A
OBLIGO A QUE TE OLVIDE EL PENSAMIENTO, PUES SIEMPRE ESTOY PENSANDO EN EL AYER

               Amaj7       Bm - E     Bm             E         A
PREFIERO ESTAR DORMIDO QUE DESPIERTO DE TANTO QUE ME DUELE QUE NO ESTÉS.

      Bm   E - Bm E       A             Bm            D          E
COMO QUISIERA…………. AY, QUE TU VIVIERAS, QUE TUS OJITOS JAMÁS SE HUBIERAN CERRADO NUNCA

          A
Y ESTAR MIRÁNDOLOS.

      Bm    E Bm E      A             Bm             D       E    A
AMOR ETERNO……...E INOLVIDABLE TARDE O TEMPRANO ESTARÉ CONTIGO PARA SEGUIR AMÁNDONOS.
```

INTERMEDIO: D - E - A - D - E – A

```
A           Amaj7           Bm - E     Bm      E            A
YO, HE SUFRIDO TANTO POR TU AUSENCIA DESDE ESE DÍA HASTA HOY NO SOY FELIZ

              Amaj7        Bm - E      Bm            E          A
AUNQUE TENGO TRANQUILA MI CONCIENCIA SÉ QUE PUDE HABER YO HECHO MÁS POR TI

          Amaj7       Bm     E   Bm        E        A
OBSCURA SOLEDAD ESTOY VIVIENDO YO LA MISMA SOLEDAD DE TU SEPULCRO MAMA

           Amaj7        Bm - E   Bm         E           A
TU ERES EL AMOR DEL CUAL YO TENGO EL MÁS TRISTE RECUERDO DE ACAPULCO.

      Bm   E Bm E        A             Bm            D          E
COMO QUISIERA………..AY, QUE TU VIVIERAS, QUE TUS OJITOS JAMÁS SE HUBIERAN CERRADO NUNCA

          A
Y ESTAR MIRÁNDOLOS.

      Bm   E Bm E     A             Bm             D       E    A
AMOR ETERNO…….E INOLVIDABLE TARDE O TEMPRANO ESTARÉ CONTIGO PARA SEGUIR AMÁNDONOS.
```

JUAN GABRIEL (NO ME VUELVO A ENAMORAR)

```
                    C
NO ME VUELVO A ENAMORAR TOTALMENTE
       G
PARA QUE, SI LA PRIMERA VEZ QUE
                             C
ENTREGE MI CORAZON ME EQUIVOQUE.

                    C          C7
NO ME VUELVO A ENAMORAR PORQUE ESTA
           F                 C
DECEPCION, ME HA DEJADO UN MAL SABOR
                  G
ME HA QUITADO EL VALOR DE VOLVERME
          C  C7
A ENAMORAR.

F              C            G
YA JAMAS TROPEZARE EN NADIE ME FIJARE
                    C
NO ME VUELVO A ENAMORAR.
```

(SE REPITE TODO)

INTRO: C Am F G X2

```
 C                    Am              F           G
¿PARA QUE ME HACES LLORAR?, ¿QUE NO VEZ COMO TE QUIERO?

  C                  Am              F           G
¿Y PARA QUE ME HACES SUFRIR?, ¿QUE NO VEZ, QUE MAS NO PUEDO

   C                 Am         F      G
YO NUNCA, NUNCA HABÍA LLORADO Y MENOS DE DOLOR

   C                 Am       F          G
Y NUNCA, NUNCA HABÍA TOMADO Y MENOS POR UN AMOR

  C                         Am
¿POR QUE ME HACES LLORAR? Y TE BURLAS DE MI

 F                  G
SI SABES TU MUY BIEN QUE YO NO SE SUFRIR

     C                      Am                 F
YO ME VOY A EMBORRACHAR AL NO SABER DE MI, QUE SEPAN QUE HOY TOME

   G                         C
Y QUE HOY ME EMBORRACHE, POR TI
```

INSTRUMENTAL: C AM F G X2

```
     C                  Am        F        G
YO NUNCA, NUNCA HABÍA LLORADO Y MENOS DE DOLOR

   C                        Am     F        G
Y NUNCA, NUNCA, NUNCA HABÍA TOMADO Y MENOS POR UN AMOR

  C                         Am
¿POR QUE ME HACES LLORAR? Y TE BURLAS DE MI

 F                  G
SI SABES TU MUY BIEN QUE YO NO SE SUFRIR

     C                      Am                 F
YO ME VOY A EMBORRACHAR AL NO SABER DE MI, QUE SEPAN QUE HOY TOME

   G                         C
Y QUE HOY ME EMBORRACHE, POR TI
```

MARCO ANTONIO SOLIS (A DONDE VAMOS A PARAR)

INTRO: C --F --C --F

```
C              F       C           F        C
YA VES, SIEMPRE ACABAMOS ASI, SOLO HACIENDONOS SUFRIR
        F            G       C            F
POR NO EVITAR DISCUTIR,   POR NO EVITAR DISCUTIR
   C        F      C     F            C
POR QUE, YA NO PODEMOS HABLAR SIN UNA GUERRA EMPEZAR
      F          G     C          G
Y LA QUEREMOS GANAR,    Y LA QUEREMOS GANAR
```

```
              C
A DONDE VAMOS A PARAR,
                 G                E7
CON ESTA HIRIENTE Y ABSURDA ACTITUD
             Am                    D7
DEMOSLE PASO A LA HUMILDAD Y VAMOS A LA INTIMIDAD
                            G
DE NUESTRAS ALMAS EN TOTAL PLENITUD
```

```
              C
A DONDE VAMOS A PARAR
                  G            E7
CAYENDO SIEMPRE EN EL MISMO ERROR
                 Am
DANDOLE SIEMPRE MAS VALOR
              D7                   C
A TODO MENOS AL AMOR, QUE NO NOS DEJA SEPARAR
```

```
C --F --C --F
   C           F         C              F        C
TAL VEZ, POR LO QUE FUE NUESTRO AYER NOS CUESTA TANTO CEDER
          F            G          C             G
Y ESO NOS DUELE APRENDER…Y ESO NOS DUELE APRENDER
```

```
              C
A DONDE VAMOS A PARAR,
                 G                E7
CON ESTA HIRIENTE Y ABSURDA ACTITUD
             Am                    D7
DEMOSLE PASO A LA HUMILDAD Y VAMOS A LA INTIMIDAD
                            G
DE NUESTRAS ALMAS EN TOTAL PLENITUD
```

```
              C
A DONDE VAMOS A PARAR
                  G            E7
CAYENDO SIEMPRE EN EL MISMO ERROR
                 Am
DANDOLE SIEMPRE MAS VALOR
              D7                   C
A TODO MENOS AL AMOR, QUE NO NOS DEJA SEPARAR
```

```
A
ANTES DE QUE TE VAYAS
        E               Bm
DÉJAME MIRAR UNA VEZ MÁS
     E              A              E
ESE ROSTRO QUE NUNCA HE DE OLVIDAR.

A
ME DICES SINCERAMENTE
                  E
QUE ME HAS DEJADO DE AMAR
     Bm             E
DESCUIDA YO BIEN COMPRENDO
       A            E
Y TE SABRÉ PERDONAR.

A                    E
CUIDA DE TU VIDA EN TU CAMINO
   Bm          E          A - E
YO SIEMPRE PEDIRÉ A DIOS POR TI
A                      E
POR ESE CORAZÓN QUE ME DIO TANTO
    Bm           E          A  E  A  A7
PERO ACABO MI ENCANTO Y LO PERDÍ

       D            B7
PERDONA SI TE FASTIDIO
              E
PERO ES QUE ES MI SENTIR
     Bm             E
TAL VEZ NO TENGO NI FORMA
                 A         A7
DE LO QUE QUIERO DECIR.

       D            B7
QUISIERA PEDIRTE EL BESO
           E
QUE BORRE LOS DEL AYER
      Bm          E
MAS NO TE QUITO TU TIEMPO
             A         E
TE PUEDES IR YA LO VES.
```

MARCO ANTONIO SOLIS Y ROCIO DURCAL (COMO TU MUJER)

CAPO 2DO TRASTE: INTRO: G D Em C D

```
           G                              D           C
YO TE DOY TODA MI VIDA Y HASTA MAS QUISIERA, SABES BIEN
           D7                         G        D
QUE SOY TAN TUYA HASTA QUE UN DIA ME MUERA

       G                              D
PERO VES QUE AL ENGAÑARME TE ENGAÑAS TU MISMO
              C                             G
POR TU ALTIVEZ, POR ESAS COSAS QUE TU HACES CONMIGO
                                  D           D7
QUIERO EVITAR QUE DIOS TE DE UN CASTIGO Y ME IRE
                  G     D
 PUES ASI LO HAS QUERIDO

         G                            D
PUES MIRA TU, COMO TE RIES, COMO JUEGAS TU
                                   Em
CON LA ESPERANZA QUE YO HE PUESTO EN TI
         C           Am  D
CON TODO LO QUE YO EN TI CREI

         G                            D
ES LO MEJOR VE Y VUELA LIBRE SI TU VAS A SER
                                 Em
EL HOMBRE AQUEL QUE SIEMPRE QUISE VER
              C        Am    D          G          G  D  Em  C  D
AUNQUE A TU LADO NO ME PUEDA VER COMO TU MUJER.

       G                              D
PERO VES QUE AL ENGAÑARME TE ENGAÑAS TU MISMO
              C                             G
POR TU ALTIVEZ, POR ESAS COSAS QUE TU HACES CONMIGO
                                  D           D7
QUIERO EVITAR QUE DIOS TE DE UN CASTIGO Y ME IRE
                  G     D
 PUES ASI LO HAS QUERIDO

         G                            D
PUES MIRA TU, COMO TE RIES, COMO JUEGAS TU
                                   Em
CON LA ESPERANZA QUE YO HE PUESTO EN TI
         C           Am  D
CON TODO LO QUE YO EN TI CREI

         G                            D
ES LO MEJOR VE Y VUELA LIBRE SI TU VAS A SER
                                 Em
EL HOMBRE AQUEL QUE SIEMPRE QUISE VER
              C        Am    D          G
AUNQUE A TU LADO NO ME PUEDAS VER COMO TU MUJER
```

MARCO ANTONIO SOLIS (SE VA MURIENDO MI ALMA)

F
POR PENSAR QUE TU VOLVERAS CONMIGO Y SABER QUE AHORA YA TIENES ABRIGO
A# F
AQUI, SE VA MURIENDO MI ALMA
 Gm C7
SE VA NUBLANDO CADA DÍA MAS
 F Gm C7
EL CIELO DE MI ESPERANZA.

F
PORQUE LA VIDA NO ME DICE NADA, PORQUE TENGO TEMOR A LAS MIRADAS
A# F
ASI, SE VA MURIENDO MI ALMA
 Gm C7
Y VA CRECIENDO ESE VACIO EN MI
 F Gm C7
QUE NO LLENO CON NADA.

F
ES TU AMOR, EL QUE NO ME DEJA VIVIR DEL QUE NO PUEDO DESISTIR
A# C7 A
PUES MUY ADENTRO SE QUEDO
 Dm
COMO UNA LUZ QUE NUNCA SE APAGO
A# F
COMO UNA NOCHE ETERNA
C7 F
QUE NUNCA AMANECIÓ.

F
OLVIDAR, COMO ES POSIBLE OLVIDAR LA ÚNICA VEZ QUE SUPE AMAR
 A# C7 A
Y AHORA TENGO QUE RENUNCIAR
 Dm
A LO MAS BELLO QUE JAMAS SENTI
A# F
PERO AHORA SOLO HIERE Y TU
C7 F
NI TE ACUERDAS DE MI.

ROBERTO CARLOS (AMADA AMANTE)

```
C     Em                    Dm                          G                    C
ESTE AMOR QUE TÚ ME HAS DADO, AMOR QUE NO ESPERABA, ES AQUEL QUE YO SOÑÉ.

     Em                 Dm                          G                    C      E7
VA CRECIENDO COMO EL FUEGO, LA VERDAD ES QUE A TU LADO ES HERMOSO DAR AMOR.

                  Am                          D7              G
Y ES QUE TU AMADA AMANTE, DAS LA VIDA EN UN INSTANTE SIN PEDIR NINGUN FAVOR.

C     Em          Dm                          G                    C
ESTE AMOR SIEMPRE SINCERO, SIN SABER LO QUE ES EL MIEDO NO PARECE SER REAL.

     Em          Dm                          G              C      E7
QUÉ ME IMPORTA HABER SUFRIDO SI YA TENGO LO MAS BELLO Y ME DA FELICIDAD.

                  Am              D7                  G
EN UN MUNDO TAN INGRATO SÓLO TÚ, AMADA AMANTE, LO DAS TODO POR AMOR,

C Em    Dm      G F    C
AMADA AMANTE, AMADA AMANTE,

C Em    Dm      G F    C           E7
AMADA AMANTE, AMADA AMANTE.

                  Am                          D7              G
Y ES QUE TU AMADA AMANTE, DAS LA VIDA EN UN INSTANTE SIN PEDIR NINGUN FAVOR.

C     Em          Dm                          G                    C
ESTE AMOR SIEMPRE SINCERO, SIN SABER LO QUE ES EL MIEDO NO PARECE SER REAL.

     Em          Dm                          G              C      E7
QUÉ ME IMPORTA HABER SUFRIDO SI YA TENGO LO MAS BELLO Y ME DA FELICIDAD.

                  Am              D7                  G
EN UN MUNDO TAN INGRATO SÓLO TÚ, AMADA AMANTE, LO DAS TODO POR AMOR,

C Em    Dm      G F    C
AMADA AMANTE, AMADA AMANTE,

C Em    Dm      G F    C
AMADA AMANTE, AMADA AMANTE.
```

ROBERTO CARLOS (LA DISTANCIA)

```
   Am                            Dm
NUNCA MÁS OÍSTE TU HABLAR DE MÍ
   G7                            C  E7
EN CAMBIO, YO SEGUÍ PENSANDO EN TI
   Am                           Dm
DE TODA ESA NOSTALGIA QUE QUEDO,
                  Bm                    E
TANTO TIEMPO YA PASO Y NUNCA TE OLVIDE

A                        Bm
CUANTAS VECES YO PENSÉ VOLVER
E7                       A
Y DECIR QUE DE TU AMOR NADA QUEDO
A7              D
PERO MI SILENCIÓ FUE MAYOR
         Dm
Y EN LA DISTANCIA MUERO
A       E         A
DÍA A DÍA SIN SABERLO TÚ

   Am                          Dm
EL REZO DE ESE NUESTRO AMOR QUEDO
    G7                    C  E7
MUY LEJOS OLVIDADO PARA TI
   Am                     Dm
VIVIENDO EN EL PASADO AUN ESTOY
                  Bm                 E
AUNQUE TODO YA CAMBIO SE QUE NO TE OLVIDARE

A                        Bm
CUANTAS VECES YO PENSÉ VOLVER
E7                       A
Y DECIR QUE DE TU AMOR NADA QUEDO
A7              D
PERO MI SILENCIÓ FUE MAYOR
         Dm
Y EN LA DISTANCIA MUERO
A       E         A
DÍA A DÍA SIN SABERLO TÚ

   Am                          Dm
PENSÉ DEJAR DE AMARTE DE UNA VEZ
   G7                    C  E7
FUE ALGO TAN DIFÍCIL PARA MÍ
   Am                        Dm
SI ALGUNA VEZ MI AMOR PIENSAS EN MÍ
                  Bm                  E
TEN PRESENTE AL RECORDAR QUE NUNCA TE OLVIDE
```

ROBERTO CARLOS (LADY LAURA)
CAPO 1 TRASTE.

Am Dm
TENGO A VECES DESEOS DE SER NUEVAMENTE UN CHIQUILLO
 G C E7
Y EN LA HORA QUE ESTOY AFLIGIDO VOLVERTE A OIR
 Am Dm
DE PEDIR QUE ME ABRACES Y LLEVES DE VUELTA A CASA
 E7 Am E7
QUE ME CUENTES UN CUENTO BONITO Y ME HAGAS DORMIR.

 Am Dm
MUCHAS VECES QUISIERA OÍRTE HABLANDO, SONRIENDO
 G C E7
APROVECHA TU TIEMPO, TU ERES AUN UN CHIQUILLO
 Am Dm
A PESAR DE LA DISTANCIA Y EL TIEMPO NO PUEDO OLVIDAR
 E7 Am E7
TANTAS COSAS QUE A VECES DE TI NECESITO ESCUCHAR.

CORO:
 Am
LADY LAURA, ABRÁZAME FUERTE
 Dm
LADY LAURA Y CUÉNTAME UN CUENTO
 G Am E7
LADY LAURA, UN BESO OTRA VEZ, LADY LAURA

 Am
LADY LAURA, ABRÁZAME FUERTE
 Dm
LADY LAURA, HAZME DORMIR
 G Am E7
LADY LAURA, UN BESO OTRA VEZ, LADY LAURA.

 Am Dm
TANTAS VECES ME SIENTO PERDIDO DURANTE LA NOCHE
 G C E7
CON PROBLEMAS Y ANGUSTIAS QUE SON DE LA GENTE MAYOR
 Am Dm
CON LA MANO APRETANDO MI HOMBRO SEGURO DIRÍAS
 E7 Am E7
YA VERAS QUE MAÑANA LAS COSAS TE SALEN MEJOR.

 Am Dm
CUANDO ERA UN NIÑO Y PODÍA LLORAR EN TUS BRAZOS
 G C E7
Y OIR TANTAS COSAS BONITAS EN MI AFLICCIÓN
 Am Dm
EN MOMENTOS ALEGRES SENTADO A TU LADO REIA
 E7 Am E7
Y EN MIS HORAS DIFÍCILES DABAS TU CORAZÓN.
SE REPITE CORO:

ROBERTO CARLOS (QUE SERA DE TI)

```
        A  F#m          C#m              Em
QUÉ SERÁ DE TI........ NECESITO SABER HOY DE TU VIDA
                    D            Dm
ALGUIEN QUE ME CUENTE SOBRE TUS DÍAS ANOCHECIÓ,
          E
Y NECESITO SABER

        A  F#m          C#m              Em
QUÉ SERÁ DE TI....... CAMBIASTE SIN SABER TODA MI VIDA
                D            Dm
MOTIVO DE UNA PAZ QUE YA SE OLVIDA
                    E            E7
NO SÉ SI GUSTO MÁS DE MÍ, O MÁS DE TI

A                              F#m
VEN, QUE ESTA SED DE AMARTE ME HACE BIEN
                      D
YO QUIERO AMANECER CONTIGO AMOR
      Bm              E    E7
TE NECESITO PARA ESTAR FELIZ

A                      F#m
VEN, QUE EL TIEMPO CORRE, Y NOS SEPARA
                  D
LA VIDA NOS ESTÁ DEJANDO ATRÁS
      Bm          E          A
YO NECESITO SABER, QUE SERÁ DE TI

        A  F#m          C#m              Em
QUÉ SERÁ DE TI........ CAMBIASTE SIN SABER TODA MI VIDA
                D            Dm
MOTIVO DE UNA PAZ QUE YA SE OLVIDA
                    E            E7
NO SÉ SI GUSTO MÁS DE MÍ, O MÁS DE TI

A                              F#m
VEN, QUE ESTA SED DE AMARTE ME HACE BIEN
                      D
YO QUIERO AMANECER CONTIGO AMOR
      Bm              E  E7
TE NECESITO PARA ESTAR FELIZ

A                      F#m
VEN, QUE EL TIEMPO CORRE, Y NOS SEPARA
                  D
LA VIDA NOS ESTÁ DEJANDO ATRÁS
      Bm          E          A
YO NECESITO SABER, QUÉ SERÁ DE TÍ
```

RICARDO MONTANER (AUNQUE AHORA ESTES CON EL)

CAPO EN EL 4TO TRASTE

```
 C                                      Em
INJUSTAMENTE ESTÁS PIDIENDO QUE TE OLVIDE
          Am              G         F
QUE DÉ LA VUELTA Y TE ABANDONE PARA SIEMPRE
          Dm                  E7
DICES QUE ÉL NO SE MERECE ESTE CASTIGO
                      Am          G          F
QUE TU AMOR ME HAYA ELEGIDO Y QUE YO NO QUIERA PERDERTE
          Dm                    G
HAZLE CASO AL CORAZÓN YO TE LO PIDO
```

```
 C                                      Em
PROBABLEMENTE NO HAS QUERIDO LASTIMARLO
          Am        G          F
Y ESTÁS DICIÉNDOLE MENTIRAS DE LOS DOS
          Dm                      E7
LO QUE NO SABES ES QUE SÓLO CON MIRARNOS
                    Am          G          F
ES TAN FÁCIL DELATARNOS QUE MORIRNOS POR AMOR
          Dm                    G
YO NO VOY A RESIGNARME Y QUE ME PERDONE DIOS
```

```
    C                                              Em
YO TE AMARÉ, AUNQUE NO ESTÉS A MI LADO Y NO ME QUIERAS ESCUCHAR
                                              Am
AUNQUE DIGAS QUE HAS CAMBIADO Y QUE TE TENGO QUE OLVIDAR
                    F                    G
YO TE SEGUIRÉ BUSCANDO, TE SERÉ INCONDICIONAL
```

```
    C                                      Em
YO TE AMARÉ, PORQUE SIGO ENAMORADO Y HE JURADO SERTE FIEL
                                      Am
PORQUE TIENES QUE ACEPTARLO QUE ME AMAS TÚ TAMBIÉN
                        F  G              C
PORQUE ESTÁS PENSANDO EN MÍ    AUNQUE AHORA ESTES CON EL....
```

RICARDO MONTANER (LA CIMA DEL CIELO)

INTRO: G C D, G C D

G Em C D
DAME UNA CARICIA, DAME EL CORAZÓN, DAME UN BESO INMENSO, EN LA HABITACIÓN.
G Em C D
DAME UNA MIRADA, DAME UNA OBSESIÓN, DAME UNA CERTEZA DE ESTE NUEVO AMOR.
G Em C D
DAME POCO A POCO TU SERENIDAD DAME CON UN GRITO LA FELICIDAD

 G C D G C D
DE LLEVARTE A LA CIMA DEL CIELO, DONDE EXISTE UN SILENCIO TOTAL
 Em D C D
DONDE EL VIENTO TE ROZA LA CARA Y YO ROZO TU CUERPO AL FINAL

 G C D G C D
DE LLEVARTE A LA CIMA DEL CIELO DONDE EL CUENTO NO PUEDE ACABAR
 Em D C D G
DONDE VER QUE ES SUBLIME EL DESEO Y LA GLORIA SE PUEDE ALCANZAR.

G Em C D
DAME UN TIEMPO NUEVO, DAME OSCURIDAD DAME TU POESÍA A MEDIO TERMINAR
G Em C D
DAME UN DÍA A DÍA, DAME TU CALOR, DAME UN BESO AHORA EN EL CALLEJÓN
G Em C D
DAME UNA SONRISA, DAME SERIEDAD, DAME SI ES POSIBLE LA POSIBILIDAD

 G C D G C D
DE LLEVARTE A LA CIMA DEL CIELO, DONDE EXISTE UN SILENCIO TOTAL
 Em D C D
DONDE EL VIENTO TE ROZA LA CARA Y YO ROZO TU CUERPO AL FINAL

 G C D G C D
DE LLEVARTE A LA CIMA DEL CIELO DONDE EL CUENTO NO PUEDE ACABAR
 Em D C D G
DONDE VER QUE ES SUBLIME EL DESEO Y LA GLORIA SE PUEDE ALCANZAR.
 C D G
Y LA GLORIA SE PUEDE ALCANZAAARRR

INTRO: C - Dm - C - F

 C F C
CADA MAÑANA EL SOL NOS DIO EN LA CARA AL DESPERTAR
 F G Em Am
CADA PALABRA QUE LE PRONUNCIÉ LA HACÍA SOÑAR
 F G EM AM
NO ERA RARO VERLA EN EL JARDÍN CORRIENDO TRAS DE MÍ,
 F C F
Y YO DEJÁNDOME ALCANZAR, SIN DUDA, ERA FELIZ

 C F C F G Em Am
ERA UNA BUENA IDEA CADA COSA SUGERIDA, VER LA NOVELA EN LA TELEVISIÓN, CONTARNOS TODO
 F G Em Am
JUGAR ETERNAMENTE EL JUEGO LIMPIO DE LA SEDUCCIÓN
 F G
Y LAS PELEAS TERMINARLAS SIEMPRE EN EL SILLÓN.

CORO:

 C G Am G F
ME VA A EXTRAÑAR…AL DESPERTAR… EN SUS PASEOS POR EL JARDÍN,
 G7
CUANDO LA TARDE LLEGUE A SU FIN
 C G Am G F
ME VA A EXTRAÑAR…AL SUSPIRAR…PORQUE EL SUSPIRO SERÁ POR MÍ,
 G7
PORQUE EL VACÍO LA HARÁ SUFRIR

 C G Am G F
ME VA A EXTRAÑAR…Y SENTIRÁ…..QUE NO HABRÁ VIDA DESPUÉS DE MÍ,
 Fm C
QUE NO SE PUEDE VIVIR ASÍ ME VA A EXTRAÑAAAAAAAR,
 F G7 C
CUANDO TENGA GANAS DE DORMIR Y ACARICIAR

 C F C F G Em Am
AL MEDIODÍA ERA UNA AVENTURA EN LA COCINA, SE DIVERTÍA CON MIS OCURRENCIAS, Y REÍA
 F G Em Am
CADA CARICIA LE AVIVABA EL FUEGO A NUESTRA CHIMENEA,
 F G
ERA SENCILLO PASAR EL INVIERNO EN COMPAÑÍAAAA.

SE REPITO CORO:

JOSE LUIS PERALES (¿Y COMO ES EL?)

```
              A         Bm    E
MIRANDOTE A LOS OJOS JURARIA
                              A
QUE TIENES ALGO NUEVO QUE CONTARME
D                        A
EMPIEZA YA MUJER, NO TENGAS MIEDO
D                     A
QUIZAS PARA MAÑANA SEA TARDE
D                     A
QUIZAS PARA MAÑANA SEA TARDE.

   D        E                   A
Y COMO ES EL....EN QUE LUGAR SE ENAMORO DE TI
   Bm       E                    A
DE DONDE ES.... A QUE DEDICA EL TIEMPO LIBRE
     Bm     E                         A
PREGUNTALE...POR QUE HA ROBADO UN TROZO DE MI VIDA
     Bm     E                  A
ES UN LADRON... QUE ME HA ROBADO TODO.

              A         Bm    E
ARREGLATE MUJER, SE TE HACE TARDE
                         A
Y LLEVATE EL PARAGUAS POR SI LLUEVE
D                        A
EL TE ESTARA ESPERANDO PARA AMARTE
D                     A
Y YO ESTARE CELOSO DE PERDERTE.

   D      E                   A
Y ABRIGATE...TE SIENTA BIEN ESE VESTIDO GRIS
     Bm   E                        A
SONRIETE....QUE NO SOSPECHE QUE HAS LLORADO
     Bm     E                    A
Y DEJAME....QUE VAYA PREPARANDO MI EQUIPAJE
     Bm     E                    A
PERDONAME...SI TE HAGO OTRA PREGUNTA.
```

JOSE LUIS PERALES (TE QUIERO)

D F#m
CADA VEZ QUE TE BESO ME SABE A POCO
G D
CADA VEZ QUE TE TENGO ME VUELVO LOCO
 G D
Y CADA VEZ CUANDO TE MIRO CADA VEZ
 A G D
ME ENCUENTRO UNA RAZON PARA SEGUIR VIVIENDO
 G D A G D
Y CADA VEZ CUANDO TE MIRO CADA VEZ ES COMO DESCUBRIR EL UNIVERSO

A Bm G A D
TE QUIERO, TE QUIERO Y ERES EL CENTRO DE MI CORAZON
A Bm G A D Gm D Gm D
TE QUIERO, TE QUIERO COMO LA TIERRA AL SOL

D F#m
 CADA VEZ QUE LA NOCHE LLEGA A TU PELO
G D
DE CADA ESTRELLA BLANCA YO SIENTO CELOS
G D
Y CADA VEZ CUANDO AMANECE CADA VEZ
 A G D
ME SIENTO UN POCO MAS DE TU MIRADA PRESO
G D
Y CADA VEZ ENTRE TUS BRAZOS CADA VEZ
 A G D
DESPIERTA UNA CANCION Y NACE UN BESO

A Bm G A D
TE QUIERO, TE QUIERO Y ERES EL CENTRO DE MI CORAZON
A Bm G A D
TE QUIERO, TE QUIERO COMO LA TIERRA AL SOL

JOSE LUIS PERALES (UN VELERO LLAMADO LIBERTAD)

```
C                         Am                    C
AYER SE FUE, TOMÓ SUS COSAS Y SE PUSO A NAVEGAR,
   G                           F      C            F    G      C
UNA CAMISA UN PANTALÓN VAQUERO Y UNA CANCIÓN, ¿DONDE IRÁS? ¿DONDE IRÁS?)

C                         Am                    C
SE DESPIDIÓ, Y DECIDIÓ BATIRSE EN DUELO CON EL MAR,
   G                        F      C      F G      C
Y RECORRER EL MUNDO EN SU VELERO, Y NAVEGAR, LAIRALA…..NAVEGAR…

      Em        F                   C
Y SE MARCHÓ... Y A SU BARCO LE LLAMO LIBERTAD,
     G                  C G Am   F     G         C
Y EN EL CIELO DESCUBRIÓ GAVIO - O - TAS, Y PINTÓ, ESTELAS EN EL MAR…

      Em        F                   C
Y SE MARCHÓ... Y A SU BARCO LE LLAMO LIBERTAD,
     G                  C G Am   F     G          C
Y EN EL CIELO DESCUBRIÓ GAVIO - O - TAS, Y PINTÓ, ESTELAS EN EL MAR…

C                         Am                    C
SU CORAZÓN, BUSCO UNA FORMA DIFERENTE DE VIVIR,
     G                    F        C    F G         C
PERO LAS OLAS LE GRITARON VETE CON LOS DEMÁS, LAIRALA….CON LOS DEMÁS…

      Em     F                   C
Y SE DURMIÓ, Y LA NOCHE LE GRITO, ¿DONDE VAS?
     G              C  G Am      F     G        C
Y EN SUS SUEÑOS DIBUJO GAVIO - O - TAS, Y PENSÓ... ¡HOY DEBO REGRESAR!...

      Em     F                   C
REGRESÓ Y UNA VOZ LE PREGUNTO ¿CÓMO ESTAS?
     G              C G Am     F G        C
Y AL MIRARLA DESCUBRIÓ, UNOS O - O - JOS LAIRALA, AZULES COMO EL MAR... (X2)
```

JOSE FELICIANO (LA COPA ROTA)
CAPO EN EL PRIMER TRASTE

B7 Em B7 Em
ATURDIDO Y ABRUMADO, POR LA DUDA DE LOS CELOS
 C7 B7
SE VE TRISTE EN LA CANTINA A UN BOHEMIO YA SIN FE
 C B7
CON LOS NERVIOS DESTROZADOS Y LLORANDO SIN REMEDIO
 Am B7 Em
COMO UN LOCO ATORMENTADO POR LA INGRATA QUE SE FUE.
Em B7 Em
SE VE SIEMPRE ACOMPAÑADO DEL MEJOR DE LOS AMIGOS
 E7 Am
QUE LE ACOMPAÑA Y LE DICE YA ESTA BUENO DE LICOR,
 Em
NADA REMEDIA CON LLANTO, NADA REMEDIA CON VINO
 Am B7 Em
AL CONTRARIO, LA RECUERDA MUCHO MAS TU CORAZÓN.
 D G
UNA NOCHE COMO UN LOCO, MORDIÓ LA COPA DE VINO
 B7 Em
Y LE HIZO UN CORTANTE FILO, QUE SU BOCA DESTROZÓ
 F Em
Y LA SANGRE QUE BROTABA, CONFUNDIOSE CON EL VINO
 Am B7
Y EN LA CANTINA ESTE GRITO.....A TODOS ESTREMECIÓ.
 Am Em
NO TE APURE COMPAÑERO SI ME DESTROZO LA BOCA
 Am B7 Em
NO SE APURE QUE ES QUE QUIERO CON EL FILO DE ESTA COPA
 Am B7 Em E7
BORRAR LA HUELLA DE UN BESO, TRAICIONERO QUE ME DIO.

Am Em
MOZO, SÍRVEME, LA COPA ROTA
 Am B7 Em E7
SÍRVEME QUE ME DESTROZA, ESTA FIEBRE DE OBSESIÓN.
Am Em
MOZO, SÍRVAME, LA COPA ROTA
 Am B7 Em E7
QUIERO SANGRAR GOTA A GOTA, EL VENENO DE SU AMOR.

Am Em
MOZO, SÍRVAME, LA COPA ROTA
 Am B7 Em
QUIERO SANGRAR GOTA A GOTA........JAJAJAJA EL VENENO DE SU AMORRRRR.

INTRO: G

```
G                    E                          Am
AHORA QUE PASÓ,    QUE YA EL TIEMPO SE HA CARGADO NUESTRO AMOR
      D              C         D        G              C  Cm
ES AHORA QUE TÚ Y YO   COMPRENDEMOS QUE DEJARNOS FUE UN ERROR
  G                  E             Am
MOMENTOS QUE VIVÍ, IMPOSIBLES DE VOLVER A REPETIR
   D                    C    D             G            C  D
ESAS COSAS DE LOS DOS QUE BUSCAMOS DESDE ENTONCES PERO NO.
```

CORO

```
        G                                E                Am
LO QUE YO TUVE CONTIGO, FUE UN ENREDO TAN DIVINO, QUE EN LA VIDA NO PODRÉ OLVIDAR
D                    C                          D
FUE LA GLORIA Y FUE UN INFERNO, FUE TAN LOCO Y FUE TAN TIERNO,
                    G          C  D
QUE SE SUFRE CUANDO YA NO ESTÁS.
```

```
        G                                E                Am          Cm
LO QUE YO TUVE CONTIGO, TUVO CLASE, TUVO ESTILO Y ESO NUNCA LO PODRÁS NEGAR
                    G        E           Am    D      G      C  Cm
AUNQUE ESTEMOS SEPARADOS, CADA UNO POR SU LADO ES DIFÍCIL DE OLVIDAR.
```

```
   G             E                 Am
AHORA ESCÚCHAME, YA NO HAY NADA QUE DECIRNOS NI QUÉ HABLAR
      D               C    D         G             C  Cm
Y TÚ SIGUES DONDE ESTÁS,   YO ME QUEDO DONDE ESTOY, QUE ES MI LUGAR
   G              E              Am
 LA VIDA HA SIDO ASÍ,   Y LO NUESTRO ES PASADO, YA NO ESTÁ
        D             C    D            G            C  D
NO PODEMOS RECORDAR   SI LA VIDA NOS ENCUENTRA UNA VEZ MÁS.
```

CORO

```
D                                    Bm
QUÉ VOY A HACER SIN TI CUANDO TE VAYAS
   G                              A
QUÉ VOY A HACER SIN TI CUANDO NO ESTÉS
F#m                               Bm
MI BARCA SERÁ ANCLADA EN OTRA PLAYA
   Em                             A
Y TÚ VAS A OLVIDAR MIS NOCHES JUNTO A TI.

D                                      Bm
QUÉ VOY A HACER SIN TI CUANDO ME ENCUENTRE SOLO
   G                              A
Y QUIERA ESTAR CONTIGO Y YA NO PUEDA SER
   F#m                            Bm
MI ANHELO SE HARÁ NADA EN LA DISTANCIA
     Em                           A
Y MI VOZ SE PERDERÁ CON OTRO AMANECER.
```

*CORO

```
C                               Am
ABRÁZAME, DI QUE NO HA SIDO UNA AVENTURA
           Dm                   G
DIME QUE TÚ TAMBIÉN ME EXTRAÑARÁS
 Em                            Am
DEMUÉSTRAME QUE AQUÍ NO SE TERMINA
   Dm                          G
Y QUE ESTE ADIÓS DE HOY NO ES EL FINAL.

   C                            Am
QUÉ VOY A HACER SIN TI CUANDO AMANEZCA EL DÍA
     Dm                        G
QUÉ VOY A HACER SIN TI AL DESPERTAR
     Em                        Am
MIS MANOS APRETADAS A TU AUSENCIA
     Dm              G          C
QUÉ VOY A HACER SIN TI, MI AMOR, SI TE VAS.

C                               Am
QUÉ VOY A HACER SIN TI, SI TODO SE DERRUMBA
Dm                       G
DESPUÉS DE CONOCERTE QUÉ VOY A HACER SIN TI
   Em                          Am
EL SOL SE OLVIDARÁ DE MI VENTANA
     Dm                        G
Y SUMIDO EN LAS SOMBRAS QUEDARÉ.
```

SE REPITE CORO:

F-Em-F-G-Am

Am F Em F G Am
NO PUEDE HABER, DONDE LA ENCONTRARIA OTRA MUJER, IGUAL QUE TU.
Am F Em
NO PUEDE HABER (DESGRACIA SEMEJANTE) DESGRACIA SEMEJANTE (ENCONTRAR OTRA MUJER)
 F G C
OTRA MUJER (DESGRACIA SEMEJANTE) IGUAL QUE TU.

 Am C
CON IGUALES EMOCIONES, CON LAS EXPRESIONES QUE EN OTRA SONRISA NO VERIA YO.
 Am C
CON ESA MIRADA ATENTA TAN INDIFERENTE CUANDO ME SALIA DE LA SITUACION.
 Dm F Dm F G
CON LA MISMA FANTASIA LA CAPACIDAD DE AGUANTAR EL RITMO DESPIADADO UOO DE MI MAL HUMOR.

C G Dm C G Dm
OTRA NO PUEDE HABER SI NO EXISTE ME LA INVENTARE

C G Dm C G Dm F E Am F G F-G Am-C
PARECE CLARO QUE, AUN ESTOY ENVENENADO DE TI, ES LA COOO-SA MAS EVIDENTE.

 Am C
Y ME FALTAN CADA NOCHE TODAS TUS MANIAS, AUNQUE MAS ENORMES ERAN SI LAS MIAS

 Dm
Y ME FALTAN TUS MIRADAS PORQUE SE QUE ESTAN ALLI
 F Dm F G
DONDE YO LAS PUSE APASIONADAS UHOH JUSTO SOBRE TI, NANA UHOH

G
PARECE CLARO.

C G Dm C G Dm
OTRA NO PUEDE HABER SI NO EXISTE ME LA INVENTARE

C G Dm C G Dm
PARECE CLARO QUE AUN ESTOY ENVENENADO DE TI.

D-A-Em-G D-A-Em D-A-Em

 G-F# Bm G A
ES LA COSA MAS PREOCUPANTE, EVIDENTEMENTE PREOCUPANTE

G A G
NO, OTRA MUJER, NO CREO.

EROS RAMAZZOTTI (LA AURORA)

INTRO: G - Bm - Em - G - C – G G* (ES OPCIONAL)

```
G          Bm        Em G* C            Em           Am  D
```
YO NO SÉ SI ME SUCEDERÁ……SUEÑOS QUE SE HAGAN REALIDAD COMO EL QUE HOY
```
Dm                    Am                      G
```
TENGO EN MI CORAZÓN LATENTE DESDE QUE ESTÁ.

```
G           Bm          Em G* C            Em           Am
```
TAL VEZ ÉSTE PERMANECERÁ.... .SUEÑO QUE SE HAGA REALIDAD
```
D              Dm                      Am
```
COMO LOS QUE ESTOY DIBUJANO ENTRE MIS CANCIONES
```
                 G            F          E    Am     G   D
```
Y YA QUE ESTÁN MIENTRAS ESTÉN NO DEJARÉ DE SOÑAR UN POCO MÁS.

```
   G    D     Am    G    D Am  D           Dm                     Am
```
SERÁ, SERÁ LA AURORA SERÁ, SERÁ ASÍ. ¿CÓMO PASEAR? ¿CÓMO RESPIRAR UN NUEVO AROMA?
```
      G    G   D   Am   G        D         Am C         D    G
```
Y MÁS AÚN Y TÚ, Y TÚ MI VIDA VERÁS QUE PRONTO VOLVERÁS A ESTAS MANOS QUE SE DAN.

```
G          Bm        Em     G* C            Em           Am
```
Y SI LLEGA TODO A CAMBIAR……UN SERENO ENTORNO SE VERÁ
```
D          Dm                      Am
```
HAS OIDO BIEN PUEDE QUE HAYA NUEVOS HORIZONTES
```
              G          F           E     Am   G   D          C   D
```
SABÉS POR QUÉ, SABÉS POR QUÉ, NO DEJARÉ DE SOÑAR UN POCO MÁS UNA Y OTRA VEZ. OH! OH!

```
Em                   G               Am
```
NO MUEREN NUNCA LAS COSAS SI ESTÁN EN TI (UNA Y OTRA VEZ)
```
Em                   G               Am
```
SI LO HAS CREIDO UNA VEZ TÚ PODRÁS SEGUIR (UNA Y OTRA VEZ)
```
Em                   G    Am        G   D
```
SI LOS HAS CREIDO EN SERIO COMO LO HE CREIDO IO, IO.

```
   G    D     Am    G    D Am       G      D     Am
```
SERÁ, SERÁ LA AURORA SERÁ, SERÁ ASÍ SERÁ LA CLARIDAD QUE ASOMA
```
C          D       G
```
UNA INMENSA LUZ VENDRÁ.

EROS RAMAZOTTI (POR TI ME CASARE)

```
A E      F#m        D         Bm             E          A
POR TI ME CASARE, ES EVIDENTE Y CONTIGO CLARO ESTA ME CASARE
A E      F#m        D         Bm              E          A
POR TI ME CASARE POR TU CARÁCTER QUE ME GUSTA HASTA MORIR NO SE PORQUE
D      C#m              Bm    D        C#m              Bm
Y ESO ME DA MAS MIEDO QUE VERGÜENZA PORQUE EL CASARSE ES UNA ADIVINANZA

A E      F#m        D           Bm          E          A
POR TI ME CASARE, POR TU SONRISA, PORQUE ESTAS CASI TAN LOCA COMO YO.
  Bm                              E
Y TENEMOS EN COMÚN MAS DE UN MILLÓN DE COSAS, POR TI ME CASARE
A                              D
POR EJEMPLO, QUE LOS DOS ODIAMOS LAS PROMESAS, POR TI ME CASARE
Bm                             E
PERO YO SERÉ TU ESPOSO Y TU SERÁS MI ESPOSA.

  D       C#m          Bm        E         D        C#m
Y YO PROMETERÉ, QUE TE QUERRÉ Y TU TAMBIÉN, PROMETERÁS, QUE ME QUERRÁS
         Bm            E
CON TANTO MIEDO QUE CRUZARAS LOS DEDOS.

A E      F#m            D          Bm         E           A
POR TI ME CASARE, ES UNA CUESTIÓN DE PIEL FIRMAREMOS NUESTRO AMOR EN UN PAPEL
  E             F#m        D     C#m       Bm       E          A
Y POBRE DEL QUE SE RÍA ES UN ESTÚPIDO, NO SABE NO COMPRENDE QUE EL AMOR ES SIMPATÍA

  Bm                                    E
POR QUE NUESTRO MATRIMONIO ES MUCHO MÁS QUE UN PACTO, POR TI ME CASARE
A                              D
Y AL FINAL SEGURO QUE TODO SERÁ PERFECTO, POR TI ME CASARE
Bm                             E
Y AUNQUE SOMOS DIFERENTES SOMOS CASI EXACTOS
  D       C#m          Bm        E         D        C#m
Y YO PROMETERÉ, QUE TE QUERRÉ Y TU TAMBIÉN, PROMETERÁS, QUE ME QUERRÁS
         Bm            E         B    F#
¡HASTA LA MUERTE, TODO ES CUESTIÓN DE SUERTE... SUERTE!
         G#m            E          C#m     F#m          B
POR TI ME CASARE, CUANDO TE ENCUENTRE CUANDO SEPAS DONDE ESTAS QUIEN ERES TU...
```

CRISTIAN CASTRO (AZUL)

```
F                    A#              C                   F    C    Dm
FUE UNA MAÑANA QUE YO TE ENCONTRÉ CUANDO LA BRISA BESABA TU DULCE PIEL
                        G              A#              C
TUS OJOS TRISTES QUE AL VER ADORÉ LA NOCHE QUE YO TE AMÉ.
```

```
F                        A#              C                   F    C    Dm
AZUL, CUANDO EN SILENCIO POR FIN TE BESÉ AZUL, SENTÍ MUY DENTRO NACER ESTE AMOR AZUL
                        G              A#                  C
HOY MIRO AL CIELO Y EN TI PUEDO VER LA ESTRELLA QUE SIEMPRE SOÑÉ
```

CORO:

```
F                        A#              C                   F    C    Dm
AZUL, Y ES QUE ESTE AMOR ES AZUL COMO EL MAR AZUL, COMO DE TU MIRADA NACIÓ MI ILUSIÓN
                G              A#                  C                   F
AZUL COMO UNA LÁGRIMA CUANDO HAY PERDÓN TAN PURO Y TAN AZUL QUE ME AGUÓ EL CORAZÓN
F                    A#              C                   F    C    Dm
Y ES QUE ESTE AMOR ES AZUL COMO EL MAR AZUL COMO EL AZUL DEL CIELO NACIÓ ENTRE LOS DOS
                G              A#              C              F         A#
AZUL COMO EL LUCERO DE NUESTRA PASIÓN, UN MANANTIAL AZUL, QUE ME LLENA DE AMOOOUOR
```

```
F                    A#              C              F         C    Dm
COMO EL MILAGRO QUE TANTO ESPERÉ ERES LA NIÑA QUE SIEMPRE BUSQUÉ, AZUL
                        G              A#                  C
ES TU INOCENCIA QUE QUIERO ENTENDER TU PRINCIPE AZUL YO SERÉ.
F                    A#              C              F         C    Dm
AZUL, ES MI LOCURA SI ESTOY JUNTO A TI AZUL, RAYO DE LUNA SERÁS PARA MI AZUL
                G              A#                  C
Y CON LA LLUVIA PINTADA DE AZUL POR SIEMPRE SERÁS SÓLO TÚ.
```

```
F                        A#              C                   F    C    Dm
AZUL, Y ES QUE ESTE AMOR ES AZUL COMO EL MAR AZUL, COMO DE TU MIRADA NACIÓ MI ILUSIÓN
                G              A#                  C                   F
AZUL COMO UNA LÁGRIMA CUANDO HAY PERDÓN TAN PURO Y TAN AZUL QUE ME AGUÓ EL CORAZÓN
F                    A#              C                   F    C    Dm
Y ES QUE ESTE AMOR ES AZUL COMO EL MAR AZUL COMO EL AZUL DEL CIELO NACIÓ ENTRE LOS DOS
                G              A#              C                   F
AZUL COMO EL LUCERO DE NUESTRA PASIÓN, UN MANANTIAL AZUUUL, QUE ME LLENA DE AMOOOUOR
```

```
C                              F
DESPUES DE LA TORMENTA LA CALMA REINARA
 G                        C
DESPUÉS DE CADA DÍA LA NOCHE LLEGARÁ.
 Am                          Em
DESPUÉS DE UN DÍA DE LLUVIA EL SOL SE ASOMARÁ
        Dm              G
Y DESPUÉS DE TI, ¿QUÉ?,  DESPUÉS DE TI QUE?
```

```
C                              F
DESPUÉS DE CADA INSTANTE EL MUNDO GIRARÁ.
 G                        C
DESPUÉS DE CADA AÑO MÁS TIEMPO SE NOS VA.
 Am                          Em
DESPUÉS DE UN BUEN AMIGO, OTRO AMIGO ENCONTRARÁS
        Dm              G
Y DESPUÉS DE TI, ¿QUÉ?, DESPUÉS DE TI QUE?
```

CORO:

```
   C            G      Am           Em
DESPUÉS DE TI NO HAY NADA, NI SOL NI MADRUGADA
F            Dm  F              G
NI LLUVIA NI TORMENTA, NI AMIGOS NI ESPERANZAS.
C            G      Am           Em
DESPUÉS DE TI NO HAY NADA, NI VIDA HAY EN EL ALMA
 F            Dm  F              G
NI PAZ QUE ME CONSUELE NO HAY NADA SI TU FALTAS.
```

```
C                              F
DESPUÉS DE HABER TENIDO SIEMPRE VUELVES A TENER.
 G                        C
DESPUÉS DE HABER QUERIDO LO INTENTAS OTRA VEZ.
Am                      Em
DESPUÉS DE LO VIVIDO SIEMPRE HAY UN DESPUÉS
  Dm              G
Y DESPUÉS DE TI, ¿QUÉ?, DESPUÉS DE TI QUE?
```

CRISTIAN CASTRO (POR AMARTE ASI)

CAPO I INTRO: C Em F C Dm G (X2)

```
C                    G                Am                Em                    F
SIEMPRE SERÁS LA NIÑA QUE ME LLENA EL ALMA, COMO UN MAR INQUIETO, COMO UN MAR EN CALMA,
                     C                G
SIEMPRE TAN LEJANA COMO EL HORIZONTE.

C                    G                Am                Em                    F
GRITANDO EN EL SILENCIO TÚ NOMBRE EN MIS LABIOS, SOLO QUEDA EL ECO DE MI DESENGAÑO,
                     C                G
SIGO AQUÍ EN MI SUEÑO DE SEGUIRTE AMANDO.
```

CORO:

```
   F                              C                                      F
SERÁ, SERÁ COMO TÚ QUIERAS, PERO ASÍ SERÁ, SI AUN TENGO QUE ESPERARTE 7 VIDAS MÁS,
                    C               Dm   G
ME QUEDARÉ COLGADO DE ESTE SENTIMIENTO.

             C                         Em
POR AMARTE ASÍ, ES ESA MI FORTUNA ES ESE MI CASTIGO,
                              F                     C               Dm   G
SERÁ QUE TANTO AMOR ACASO ESTÁ PROHIBIDO, Y SIGO AQUÍ MURIENDO POR ESTAR CONTIGO.

             C                         Em
POR AMARTE ASÍ, A UN PASO DE TU BOCA Y SIN PODER BESARLA, TAN CERCA DE TU PIEL Y SIN PODER
   F                C         Dm  E7        Am            Em          F G
TOCARLA ARDIENDO DE DESEOS CON CADA MIRADA...POR AMARTE ASÍ, POR AMARTE ASÍ, POR AMARTE.

C                    G                Am                Em                F
ASÍ VOY CAMINANDO EN ESTA CUERDA FLOJA, POR IR TRAS DE TU HUELLA CONVERTIDA EN SOMBRA,
                    C                    Dm  G
PRESO DEL AMOR QUE ME NEGASTE UN DÍA.

C                    G                Am                Em                    F
CONTANDO LOS SEGUNDOS QUE PASAN POR VERTE, HACIÉNDOTE CULPABLE DE MI PROPIA SUERTE,
                             C               Dm  G
SOÑANDO HASTA DESPIERTO CON HACERTE MÍA.
   F                              C                                      F
SERÁ, SERÁ COMO TÚ QUIERAS, PERO ASÍ SERÁ, SI AUN TENGO QUE ESPERARTE 7 VIDAS MÁS,
                    C               Dm  G
ME QUEDARÉ COLGADO DE ESTE SENTIMIENTO.

             C                         Em
POR AMARTE ASÍ, A UN PASO DE TU BOCA Y SIN PODER BESARLA, TAN CERCA DE TU PIEL Y SIN PODER
   F                C         Dm  E7        Am            Em          F
TOCARLA ARDIENDO DE DESEOS CON CADA MIRADA...POR AMARTE ASÍ, POR AMARTE ASÍ, POR AMARTE.
```

BRAULIO (BANCARROTA)

```
C                            Em          Dm           G7
TE VOY A HABLAR, BIEN CLARO AMOR, DE FORMA QUE LO ENTIENDAS
     Dm          G7         C
YA MI PACIENCIA SE ACABÓ, SE ME CAYÓ LA VENDA
                      Em         Dm           G7
HE MALGASTADO JUNTO A TI, PASIÓN, TIEMPO Y TERNURA
     Dm          G7         C
Y HUBO MOMENTOS EN QUE VIVÍ, ROZANDO LA LOCURA.

     Gm        A7     Dm                  G7
PERO EL AMOR DESAPARECE, SI SIEMPRE EL MISMO ES QUIEN LO OFRECE
C            Dm    G7           C
YO TE ENTREGUÉ TANTO DE MÍ, Y A CAMBIO TUVE NADA.

C                   Em          Dm           G7
Y HOY LA CUENTA DE TU AMOR ESTÁ POR FIN, EN NÚMEROS ROJOS
Dm              G7              C
ANOCHE HICE BALANCE Y AL FINAL, ABRÍ LOS OJOS.
C                   Em          Dm           G7
Y QUE FUE DE AQUEL HERMOSO CAPITAL, QUE UN DÍA TE DIERA
Dm                  G7                 C
QUE POCO LO HAS TARDADO EN DERROCHAR, Y DE QUE MANERA.

   Gm            A7                  Dm        Fm
NO VUELVAS A GIRAR SOBRE ESTE AMOR, QUE NO RESPONDO
C                 Dm    G7       C
LA CUENTA QUE TE ABRÍ CON ILUSIÓN, YA ESTÁ SIN FONDOS.

C      Dm    G7       C
COMO LO SIENTO, SI, PERO TODO SE AGOTA,
   Dm                  G7                  C
Y TIRASTE A MANOS LLENAS SIN PENSAR, PARA ACABAR EN BANCAROTA
      Dm    G7       C
COMO LO SIENTO, SI, QUE MALA NOTA,
     Dm                  G7                  C
PUES TIRASTE A MANOS LLENAS SIN PENSAR, PARA ACABAR EN BANCAROTA.
C                            Em
Y HOY LA CUENTA DE TU AMOR ESTÁ POR FIN...
```

INTRO: E

```
                    A
EN LA CÁRCEL DE TU PIEL ESTOY PRESO A VOLUNTAD
                C#m              Bm      F#
POR FAVOR DÉJAME ASÍ NO ME DES LA LIBERTAD
                    Bm
EN LA CÁRCEL DE TU PIEL NO HAY MÁS REJAS QUE ESTA SED
                        E                 A    E
QUE AÚN NO ACABO DE SACIAR PORQUE BEBO DE TU SED.

                    A
EN LA CÁRCEL DE TU PIEL ME RETIENE LA PASIÓN
                C#m                    Bm      F#
Y POR QUÉ VOY A NEGAR QUE ME ENCANTA MI PRISIÓN
                    Bm
NO PRECISAS DE UN GUARDIÁN QUE ME OBLIGUE A SERTE FIEL
                    E            A        Em
NI PRECISAS DE UN PAPEL PARA ATARME A TU VERDAD.

        A         D    E              C#m   F#
EN LA CÁRCEL DE TU PIEL PRISIONERO DE ESTE AMOR
                Bm   E           A    Em
CARCELERA DE MI FE.....DE MI GLORIA O MI DOLOR
        A     D    E              C#m   F#
DÉJAME MORIR ASÍ Y SI TIENES COMPASIÓN
                Bm    E            A    Em
AMORTÁJAME EN TU PIEL DAME TIERRA EN TU CALOR

        A         D    E              C#m    F#
EN LA CÁRCEL DE TU PIEL ME DESNUDO DEL PUDOR
                Bm         E                A    Em
Y ME ASUSTA COMPROBAR QUE NO ENVIDIO AL MISMO DIOS

        A         D    E              C#m   F#
EN LA CÁRCEL DE TU PIEL PRISIONERO DE ESTE AMOR
                Bm   E           A    Em
CARCELERA DE MI FE.....DE MI GLORIA O MI DOLOR
        A     D    E              C#m   F#
DÉJAME MORIR ASÍ Y SI TIENES COMPASIÓN
                Bm    E            A    Em
AMORTÁJAME EN TU PIEL DAME TIERRA EN TU CALOR
```

BRAULIO (SI ME QUIERES MATAR)

```
C                 G               Am              Em
SI ME QUIERES MATAR NO NECESITAS DE AFILADO PUÑAL QUE ME ANIQUILE,
Dm                C               Dm                       G
DE UN VENENO LETAL QUE ME FULMINE, DE UNA BALA MORTAL PARA MIS SIENES.
C                 G               Am              Em
SI ME QUIERES MATAR TU NO PRECISAS DE COMPRAR A LA MANO QUE ME ULTIME,
Dm                      C         Dm                       G
DE PEDIR QUE UN MAL RAYO HAGA JUSTICIA, DE UNA LEY QUE A OTRA MUERTE ME CONDENE.
```

```
Am          Em          Dm            C
BASTARÍA CON QUE TUS OJOS ME MIRARAN CON DESPRECIO,
Dm          C           Dm          G
BASTARÍA CON QUE TU BOCA SE ALEJARA DE MIS BESOS.
C           G           Dm            C
BASTARÍA CON QUE TUS PECHOS MIEL SALOBRE DE LA VIDA,
Dm              C       Dm            G
ESQUIVARAN A MIS LABIOS PROVOCÁNDOME LA HERIDA.
```

```
C           G                     Am          Em                  Dm
AY, BENDITO AMOR QUE ME REGALAS MI EXISTIR, SIN TI LA VIDA NO LA PUEDO CONCEBIR,
        C         Dm            G
NIÉGAME TU PERDÓN, SI ME QUIERES MATAR.
```

```
C           G                         Am          Em                  Dm
AY, NADA ES LO MISMO CUANDO ESTAS LEJOS DE MI, SIN TU PRESENCIA QUIEN HABLO DE SER FELIZ,
        C         Dm            G
NIÉGAME TU PERDÓN, SI ME QUIERES MATAR.
C           G               Am              Em
GUAH CHIUARI UARI... GUAH CHIUARI UARI... GUAH CHIUARI UARI... GUAH CHIUARI UARI...
```

CAMILO SESTO (PERDONAME)

```
G                 A7                      D
PERDONAME, SI PIDO MAS DE LO QUE PUEDO DAR
  Bm                    Em        A7              D
SI GRITO CUANDO YO DEBO CALLAR, SI HUYO CUANDO TU ME NECESITAS MAS.

      G                 A7                D
PERDONAME, CUANDO TE DIGO QUE NO TE QUIERO MAS
     Bm                   Em                    A7
SON PALABRAS QUE NUNCA SENTI Y HOY SE VUELVEN CONTRA MI.

      D         Bm       Em      D        Bm       Em
PERDONAME, PERDONAME, PERDONAME, PERDONAME, PERDONAME, PERDONAME
G                        A7
SI HAY ALGO QUE QUIERO ERES TU.

      G          A7                   D
PERDONAME, SI LOS CELOS TE HAN DAÑADO ALGUNA VEZ
        Bm              Em          A7                        D     D7
SI ALGUNA NOCHE LA PASE LEJOS DE TI EN OTROS BRAZOS, OTRO CUERPO Y OTRA PIEL

      G          A7            D        Bm                 Em
PERDONAME, SI NO SOY QUIEN TU TE MERECES, SI NO VALGO EL DOLOR QUE HAS PAGADO POR MI
   A7
A VECES.

      D         Bm       Em      D        Bm       Em
PERDONAME, PERDONAME, PERDONAME, PERDONAME, PERDONAME, PERDONAME
G                        A7
SI HAY ALGO QUE QUIERO ERES TU.
```

A7 -D -Bm -Em -A7 -D - D7

```
      G              A7                   D              Bm            Em
PERDONAME Y NO BUSQUES UN MOTIVO NI UN PORQUE SIMPLEMENTE YO ME EQUIVOQUE
      A7    B7
PERDONAME
```

CAMBIO DE TONO EN MI MAYOR

```
    E         C#m        F#m
PERDONAME, PERDONAME, PERDONAME
     E         C#m        F#m      A
PERDONAME, PERDONAME, PERDONAME
                          B7
SI HAY ALGO QUE QUIERO ERES TU
      E
PERDOONAMEEE
```

CAMILO SEXTO (ALGO DE MI)

CAPO II

```
Am              Dm              G           Am
UN ADIÓS... SIN RAZONES... UNOS AÑOS... SIN VALOR...
  Am            Dm           G           C
ME ACOSTUMBRE, A TUS BESOS Y A TU PIEL, COLOR DE MIEL
   Am           Dm          F           E   E7
A LA ESPIGA, DE TU CUERPO A TU RISA Y A TU SER

       Am           Dm          G               C
MI VOZ SE QUIEBRA, CUANDO TE LLAMO Y TU NOMBRE, SE VUELVE HIEDRA
         Am           Dm          F           E
QUE ME ABRAZA, Y ENTRE SUS RAMAS ELLA ESCONDE, MI TRISTEZA

E E   E7 Am        G           F           E   E7
ALGO DE MÍ, ALGO DE MÍ, ALGO DE MÍ, SE VA MURIENDO
       Am         G              F         E
QUIERO VIVIR, QUIERO VIVIR, SABER PORQUE TE VAS AMOR

     Am           Dm              G           C
TE VAS AMOR, PERO TE QUEDAS, PORQUE FORMAS, PARTE DE MÍ
       Am           Dm          F         E   E7
Y EN MI CASA, Y EN MI ALMA HAY UN SITIO, PARA TI

     Am           Dm              G               C
SÉ QUE MAÑANA, AL DESPERTARME NO HALLARE A QUIEN HALLABA
       Am         Dm              F             E
Y EN SU SITIO, HABRÁ UN VACÍO GRANDE Y MUDO, COMO EL ALBA

E E   E7 Am        G           F           E   E7
ALGO DE MÍ, ALGO DE MÍ, ALGO DE MÍ, SE VA MURIENDO
       Am         G              F         E
QUIERO VIVIR, QUIERO VIVIR, SABER PORQUE TE VAS AMOR

     Am           Dm              G           C
TE VAS AMOR, PERO TE QUEDAS, PORQUE FORMAS, PARTE DE MÍ
       Am           Dm          F         E   E7
Y EN MI CASA, Y EN MI ALMA HAY UN SITIO, PARA TI

E E   E7 Am        G           F           E   E7
ALGO DE MÍ, ALGO DE MÍ, ALGO DE MÍ, SE VA MURIENDO
       Am         G              F         E
QUIERO VIVIR, QUIERO VIVIR, SABER PORQUE TE VAS AMOR
```

FRANCO DE VITA (SOLO IMPORTAS TU)

INTRO: C E7 F G

```
C                    Am        Dm    G C        Am          Dm      G
LO SIENTO SI ALGUNA VEZ TE HE HERIDO Y NO SUPE DARME CUENTA A TIEMPO
F                           C                    E7
MIENTRAS SOPORTABAS EN SILENCIO TAL VEZ ALGUN DESPRECIO
                   F                      C           G
TAL VEZ NO SIRVA DE NADA EL DARME CUENTA AHORA SOLO IMPORTAS TU.
```

```
F            G                  C Dm      G      F   G        C
SIENTO QUE EN MI VIDA SOLO IMPORTAS TU ENTRE TANTA GENTE SOLO IMPORTAS TU
       Dm          G        C                    F   F   G         C
HASTA EL PUNTO QUE A MI MISMO SE ME OLVIDA QUE TAMBIEN EXISTO SOLO IMPORTAS TU
        Dm           G   F   G      C    E7 F  G
DA IGUAL SI TENGO TODO O NADA SOLO IMPORTAS TU.
```

SE REPITE INTRO: INTRO: C E7 F G

```
C                    Am        Dm    G C        Am          Dm  G
LO SIENTO SI EN TU LUGAR HE PUESTO A OTRA ERA SOLO PARTE DE ESTE JUEGO
   F                        C                    E7
Y MIENTRAS YO JUGABA TU IBAS EN SERIO FUI TONTO Y NO LO NIEGO
              F                       C            G
QUIZA AIRES DE IMPORTANTE Y ME DOY CUENTA AHORA, SOLO IMPORTAS TÚ
```

```
F            G                  C Dm      G      F   G         C
SIENTO QUE EN MI VIDA SOLO IMPORTAS TU ENTRE TANTA GENTE SOLO IMPORTAS TU
     Dm          G        C                    F   F   G         C
HASTA EL PUNTO QUE A MI MISMO SE ME OLVIDA QUE TAMBIEN EXISTO SOLO IMPORTAS TU
        Dm           G   F   G      C
DA IGUAL SI TENGO TODO O NADA SOLO IMPORTAS TU
```

FRANCO DE VITA (TE AMO)

INTRO: C F C (X2)

```
Dm7              G      Dm7              G          F    C
```
¡AY SI NOS HUBIERAN VISTO! ESTÁBAMOS AHÍ SENTADOS FRENTE A FRENTE
```
Em                  Am    Dm7              G
```
NO PODÍA FALTARNOS LA LUNA Y HABLÁBAMOS DE TODO UN POCO
```
Dm7            G        F   C   Em                Am
```
Y TODO NOS CAUSABA RISA COMO DOS TONTOS Y YO QUE NO VEÍA LA HORA
```
       G                G7
```
DE TENERTE EN MIS BRAZOS Y PODERTE DECIR:

CORO:

```
  C            F                    C
```
TE AMO, DESDE EL PRIMER MOMENTO EN QUE TE VÍ
```
       F              Dm7          G-G7
```
Y HACE TIEMPO TE BUSCABA, YA TE IMAGINABA ASÍ
```
  C            F            C
```
TE AMO, AUNQUE NO ES TAN FÁCIL DE DECIR
```
   F                Dm7          G-G7
```
Y DEFINO LO QUE SIENTO CON ESTAS PALABRAS:
```
  C    F        C
```
TE AMO, UHUH, TE AMO...

```
Dm7                       G     Dm7        G          F   C
```
Y DE PRONTO NOS RODEÓ EL SILENCIO Y NOS MIRAMOS FIJAMENTE UNO AL OTRO
```
Em                  Am    Dm                   G
```
TUS MANOS ENTRE LAS MÍAS, TAL VEZ NOS VOLVEREMOS A VER,
```
Dm7            G        F    C
```
MAÑANA NO SÉ SI PODRÉ ¿QUÉ ESTÁS JUGAANDO?
```
Em                    Am     G            G7
```
¡ME MUERO SI NO TE VUELVO A VER! Y TENERTE EN MIS BRAZOS Y PODERTE DECIR:
```
C          F              C   F                Dm7        G-G7
```
TE AMO DESDE EL PRIMER MOMENTO EN QUE TE VÍ Y HACE TIEMPO TE BUSCABA YA TE IMAGINABA ASÍ
```
C          F          C   F              Dm7        G-G7
```
TE AMO, AUNQUE NO ES TAN FÁCIL DE DECIR Y DEFINO LO QUE SIENTO CON ESTAS PALABRAS:
```
C    F        C
```
TE AMO, UHUH, TE AMO...

LAURA PAUSINI (EN CAMBIO NO)

C F

QUIZÁS BASTABA RESPIRAR, SÓLO RESPIRAR MUY LENTO

 C F

RECUPERAR CADA LATIDO EN MÍ Y NO TIENE SENTIDO AHORA QUE NO ESTÁS,

 Dm F

AHORA DÓNDE ESTÁS, PORQUE YO NO PUEDO ACOSTUMBRARME AÚN

 C Dm F

DICIEMBRE YA LLEGÓ, NO ESTAS AQUÍ YO TE ESPERARE HASTA EL FIN,

 C Am

EN CAMBIO, NO, HOY NO HAY TIEMPO DE EXPLICARTE Y PREGUNTAR SI TE AMÉ LO SUFICIENTE

 F C G

YO ESTOY AQUÍ Y QUIERO HABLARTE AHORA, AHORA.

C

PORQUE SE ROMPEN EN MIS DIENTES, LAS COSAS IMPORTANTES,

 F

ESAS PALABRAS QUE NUNCA ESCUCHARÁS

 C F

Y LAS SUMERJO EN UN LAMENTO HACIÉNDOLAS SALIR SON TODAS PARA TI, UNA POR UNA AQUÍ.

 Dm F C

LAS SIENTES YA BESAN Y SE POSARÁN ENTRE NOSOTROS DOS,

 Dm F C

SI ME FALTAS TÚ, NO LAS PUEDO REPETIR, NO LAS PUEDO PRONUNCIAR

 C Am

EN CAMBIO, NO ME LLUEVEN LOS RECUERDOS DE AQUELLOS DÍAS QUE CORRÍAMOS AL VIENTO

 F C G

QUIERO SOÑAR QUE PUEDO HABLARTE AHORA, AHORA

 C

EN CAMBIO, NO, HOY NO, HAY TIEMPO DE EXPLICARTE

 Am

TAMBIÉN TENÍA YA MIL COSAS QUE CONTARTE

 F C

Y FRENTE A MI, MIL COSAS QUE ME ARRASTRAN JUNTO A TI.

C F

QUIZÁS BASTABA RESPIRAR, SÓLO RESPIRAR MUY LENTO.

C F C F C

HOY ES TARDE, HOY EN CAMBIO, NO.

LAURA PAUSINI (VIVIME)

```
G                      Bm        Em               D           C
NO NECESITO MÁS DE NADA, AHORA QUE ME ILUMINÓ TU AMOR INMENSO FUERA Y DENTRO
Am           Em         D    Am      D          G
CRÉEME ESTA VEZ, CRÉEME PORQUE, CRÉEME Y VERAS NO ACABARÁ MÁS.
G                           Bm        Em              D         C
TENGO UN DESEO ESCRITO EN ALTO QUE VUELA YA, MI PENSAMIENTO NO DEPENDE DE MI CUERPO
Am           Em         D    Am      D          G
CRÉEME ESTA VEZ, CRÉEME PORQUE, ME HARÍA DAÑO, AHORA YA LO SÉ
```

```
D              C               Em
HAY GRAN ESPACIO Y TÚ Y YO CIELO ABIERTO QUE YA
                     D                   C
NO SE CIERRA A LOS DOS, PUES SABEMOS LO QUE ES NECESIDAD
```

```
G                         Dm
VÍVEME SIN MIEDO AHORA QUE SEA UNA VIDA O SEA UNA HORA
             C                   Am              D
NO ME DEJES LIBRE AQUÍ DESNUDO MI NUEVO ESPACIO QUE AHORA ES TUYO, TE RUEGO
```

```
G                         Dm
VÍVEME SIN MÁS VERGÜENZA, AUNQUE ESTÉ TODO EL MUNDO EN CONTRA
             C                   Am              D
DEJA LA APARIENCIA Y TOMA EL SENTIDO Y SIENTE LO QUE LLEVO DENTRO
```

```
G                            Bm        Em                D           C
Y TE TRANSFORMAS EN UN CUADRO DENTRO DE MÍ QUE CUBRE MIS PAREDES BLANCAS Y CANSADAS
Am           Em         D    Am      D          G
CRÉEME ESTA VEZ, CRÉEME PORQUE, ME HARÍA DAÑO, AHORA YA LO SÉ
```

```
D              C               Em
SI, ENTRE MI REALIDAD HOY YO TENGO ALGO MÁS
                  D                   C
QUE JAMÁS TUVE AYER NECESITAS VIVIRME UN POCO MÁS
```

```
G                         Dm
VÍVEME SIN MIEDO AHORA QUE SEA UNA VIDA O SEA UNA HORA
             C                   Am              D
NO ME DEJES LIBRE AQUÍ DESNUDO MI NUEVO ESPACIO QUE AHORA ES TUYO, TE RUEGO
G                         Dm
VÍVEME SIN MÁS VERGÜENZA, AUNQUE ESTÉ TODO EL MUNDO EN CONTRA
             C                   Am              D
DEJA LA APARIENCIA Y TOMA EL SENTIDO Y SIENTE LO QUE LLEVO DENTRO
```

```
            Am        Em        Am           D
HAS ABIERTO EN MÍ, LA FANTASÍA, ME ESPERAN DÍAS DE UNA ILIMITADA DICHA
        Am        Em        Am                D
ES TU GUIÓN, LA VIDA MÍA, ME ENFOCAS, ME DIRIGES, PONES LAS IDEAS.
```

```
G                         Dm
VÍVEME SIN MIEDO AHORA QUE SEA UNA VIDA O SEA UNA HORA
             C                   Am              D
NO ME DEJES LIBRE AQUÍ DESNUDO MI NUEVO ESPACIO QUE AHORA ES TUYO, TE RUEGO
```

NELSON NED (DEJAME SI ESTOY LLORANDO)

```
G              Bm                      C
DEJAME, SI ESTOY LLORANDO NI UN CONSUELO ESTOY BUSCANDO
                    G          C              G
QUIERO ESTAR SOLO CON MI DOLOR SI ME VEZ QUE A SOLAS VOY LLORANDO
                      D                   G          D
ES QUE ESTOY DE PRONTO RECORDANDO A UN AMOR QUE NO CONSIGO OLVIDAR.

G              Bm                    C                    G        C
DEJAME, SI ESTOY LLORANDO ES QUE SIGO PROCURANDO EN CADA LAGRIMA A DARME PAZ
                      G                          D
PUES EL LLANTO LE HACE BIEN AL ALMA SI HA PERDIDO SUFRIENDO LA CALMA
            G                  D
Y YO QUIERO OLVIDAR QUE TU AMOR YA SE FUE.

C                  Bm                      Am
SI ME VEN QUE ESTOY LLORANDO ES QUE A SOLAS VOY SACANDO
D                  G
LA NOSTALGIA QUE AHORA VIVE EN MI
C              G                    D
NO ME PIDAN NI UNA EXPLICACION Y ES QUE NO HA DE HALLAR MI CORAZON
              G
LA FELICIDAD QUE YA PERDI
C              G                    D
Y ABNEGADO EN ESTE MAR DE LLANTO SENTIRE QUE NO TE QUISE TANTO
              G          D
Y QUIZAS ME OLVIDARE DE TI.

C                  Bm                      Am
SI ME VEN QUE ESTOY LLORANDO ES QUE A SOLAS VOY SACANDO
D                  G
LA NOSTALGIA QUE AHORA VIVE EN MI
C              G                    D
NO ME PIDAN NI UNA EXPLICACION Y ES QUE NO HA DE HALLAR MI CORAZON
              G
LA FELICIDAD QUE YA PERDI
C              G                    D
Y ABNEGADO EN ESTE MAR DE LLANTO SENTIRE QUE NO TE QUISE TANTO
              G          D
Y QUIZAS ME OLVIDARE DE TI.
```

A Bm E7
HACE YA TIEMPO QUE QUIERO DECIRTE Y NO SE

Bm E7 A
UNA TRISEZA QUE EN MI YA NO PUEDO ESCONDER

A Bm E7
YA TE ESCRIBÍ EN MILES DE CARTAS MI DRAMA DE AMOR

Bm E7 A A7
SIN QUE LLEGARA A MIS MANOS UNA CONTESTACIÓN

D E C#m F#
VIDA HOY TENVIO ESTAS FLORES QUE ROBE DE UN JARDIN

Bm E7 A E7
ESPERANDO QUE ASI TE ACUERDES POCO A POCO DE MI.

E7 A C#m Bm E7
Y SI LAS FLORES PUDIERAN HABLAR Y DECIR QUE TE QUIERO

 Bm E7 A E7
SI LAS ROSAS QUISIERAN PEDIR QUE ME LLEGUES A AMAR

E7 A C#m Bm E7
Y SI LAS FLORES PUDIRAN CONTARTE QUE ESTOY DE TI ENAMORADO

 Bm E7 C#m A7
SE QUE ACASO ME RESPONDERIAS DANDO EL CORAZON

 D E
QUIEN QUITA Y SUCEDA UN MILAGRO

 C#m F#
Y AL SABER QUE ROBE CASI UN ROSAL PARA TI

 Bm E7 A
PUEDE SER QUE TAL VEZ DE REPENTE TU TE ENAMORES DE MI.

PIMPINELA (OLVIDAME Y PEGA LA VUELTA)

```
Dm7                                  A7
HACE DOS AÑOS Y UN DIA QUE VIVO SIN EL
A7                                          Dm7
HACE DOS AÑOS Y UN DIA QUE NO LO HE VUELTO A VER
C                         Dm7
Y AUNQUE NO HE SIDO FELIZ APRENDI A VIVIR SIN SU AMOR
C                            Dm7
PERO AL IR OLVIDANDO DE PRONTO UNA NOCHE VOLVIO.

Dm7                               Gm
QUIEN ES, 'SOY YO' QUE VIENES A BUSCAR, A TI
        A7                          Dm7        A7         Dm7
YA ES TARDE ¿POR QUÉ?, PORQUE AHORA SOY YO LA QUE QUIERE ESTAR SIN TI.

A7        Dm7                                       A7
POR ESO VETE, OLVIDA MI NOMBRE, MI CARA, MI CASA Y PEGA LA VUELTA

JAMAS TE PUDE COMPRENDER,
                                            Dm7
VETE, OLVIDA MIS OJOS, MIS MANOS, MIS LABIOS, QUE NO TE DESEAN, ESTAS MINTIENDO YA LO SE,
                                         Gm
VETE, OLVIDA QUE EXISTO, QUE ME CONOCISTE, Y NO TE SORPRENDAS
          Dm7             A7          Dm7
OLVIDA DE TODO QUE TU PARA ESO, TIENES EXPERIENCIA.

Dm7                             A7
EN BUSCA DE EMOCIONES UN DIA MARCHE,
                                    Dm7
DE UN MUNDO DE SENSACIONES QUE NO ENCONTRE
C                            Dm7
Y AL DESCUBRIR QUE ERA TODO UNA GRAN FANTASIA VOLVI
C                            Dm7
PORQUE ENTENDI QUE QUERIA LAS COSAS QUE VIVEN EN TI

Dm7                             Gm
ADIOS, AYUDAME, NO HAY NADA MAS QUE HABLAR,
        A7                        Dm7      A7         Dm7
PIENSA EN MI, ADIOS, ¿POR QUÉ? PORQUE AHORA SOY YO LA QUE QUIERE ESTAR SIN TI.

A7        Dm7                                       A7
POR ESO VETE, OLVIDA MI NOMBRE, MI CARA, MI CASA Y PEGA LA VUELTA

JAMAS TE PUDE COMPRENDER,
                                            Dm7
VETE, OLVIDA MIS OJOS, MIS MANOS, MIS LABIOS, QUE NO TE DESEAN
                                                           Gm
ESTAS MINTIENDO YA LO SE, VETE, OLVIDA QUE EXISTO, QUE ME CONOCISTE, Y NO TE SORPRENDAS
          Dm7             A7          Dm7
OLVIDA DE TODO QUE TU PARA ESO, TIENES EXPERIENCIA.
```

PIMPINELA Y DYANGO (ESE HOMBRE)

(CAPO 3)

```
Am                                                                        E7
ESE HOMBRE NO QUISO HACERTE DAÑO, NO LE GUARDES RENCOR, COMPRÉNDELO.
   Dm                                      E7                      Am
ESE HOMBRE SÓLO VINO A OCUPAR, EL ENORME VACÍO QUE EN ELLA TU AMOR DEJÓ.
           A7
COMETÍ MIL ERRORES, DESCUIDÉ TANTAS COSAS, PERO ELLA SABÍA QUE YO NO PODÍA
       Dm
VIVIR SIN SU AMOR.
          B7
TIENES QUE OLVIDARLA, AUNQUE TE HAGA DAÑO,
                                                E
TAL VEZ A SU LADO AHORA SEA FELIZ, COMPRÉNDELO.
        Dm          Am                E7                      Am
SE MUY BIEN LO QUE SIENTES, PERO VOY A DECIRTE LO QUE ELLA ME HABLÓ.

Am                                              A7          Dm7
CUÉNTALE QUE ESTOY MUY BIEN, QUE FUERON MUCHOS AÑOS DE SOLEDAD.
                G7            C      Am                      E
QUE YA NUNCA PODRÍA VOLVER CON ÉL, CONVÉNCELA, NO LO PUEDO HACER, CONVÉNCELA.

Am                                          A7          Dm7
DILE QUE A SI ES MEJOR, QUE AL FIN AHORA HAY ALGUIEN QUE PIENSA EN MI.
          G7              C
QUE TIENE TIEMPO Y ME DEMUESTRA AMOR.
              Am                             E
SE QUE ÉL LE MINTIÓ. ¿POR QUÉ HABLAS ASI? SE QUE ÉL LE MINTIÓ.

   Am                                                        E7
ESE HOMBRE, SE NOTA QUE LA QUIERE, LA HE VISTO TAN CAMBIADA, ESTÁ MUCHO MEJOR.
       Dm                               E7         Am
TÚ LO SABES Y POR ESO TE DUELE, EL HA PUESTO EN SU VIDA UNA ILUSIÓN.
          A7
SI PUDIERA HABLARLE SÉ QUE ÉL COMPRENDERÍA
                                         Dm
YO LE HARÍA SABER QUE ELLA ESTÁ JUNTO A ÉL POR DOLOR.

          B7                                                      E
YA NO TE ENGAÑES, ELLA NO QUIERE, LA VIDA DA SÓLO UNA OPORTUNIDAD, ACÉPTALO.
        Dm      Am                 E                  Am
AUNQUE SÉ LO QUE SIENTES, YO TENGO QUE DECIRTE LO QUE ELLA ME HABLÓ.

Am                                      A7          Dm7
CUÉNTALE QUE SOY FELIZ, QUE A VECES ME DA PENA MIRAR ATRÁS.
          G7              C                    Am
PERO NO TENGO MIEDO, QUIERO VIVIR. ¿CÓMO PUDO CAMBIAR?
                       E
SE HA CANSADO DE TI, ¿CÓMO PUDO CAMBIAR?
Am                                      A7          Dm
DILE QUE HOY HE VUELTO A QUERER, QUE ALGUIEN NECESITA POR FIN MI AMOR.
                 G7            C
QUE CONTE QUE EN LAS COSAS ME HA HECHO BIEN.
              Am                         E
ESE HOMBRE ROBÓ, NO FUE CULPA DE ÉL, ESE HOMBRE ROBÓ.
   Am                                                            E
ESE HOMBRE, NO QUISO HACERTE DAÑO, NO LE GUARDES RENCOR, COMPRENDELO.
       Dm                               E              Am
NO LO DUDES, ES TU AMIGO Y TE QUIERE, PORQUE, ESE HOMBRE, ESE HOMBRE SOY YO.
```

A MI MANERA

C Em G A7
EL FINAL SE ACERCA YA, LO ESPERARÉ SERENAMENTE
Dm Dm7 G7 C
YA VEZ, YO HE SIDO ASÍ, TE LO DIRÉ SINCERAMENTE.
C C7 F Fm
VIVÍ LA INMENSIDAD SIN CONOCER JAMAS FRONTERA
C G7 C
JUGUÉ SIN DESCANSAR A MI MANERA.

C Em G A7
JAMÁS TUVE UN AMOR QUE PARA MI FUERA IMPORTANTE
Dm Dm7 G7 C
CORTÉ SOLO LA FLOR Y LO MEJOR DE CADA INSTANTE
C C7 F Fm
VIAJÉ Y DISFRUTÉ, NO SE SI MÁS QUE OTRO CUALQUIERA
C G7 C
SI BIEN, TODO ESTO FUÉ A MI MANERA.

C C7 F Fm
TALVEZ LLORÉ, TALVEZ REÍ, TALVEZ GANÉ, TALVEZ PERDÍ
Dm7 G7 Em7 Am
AHORA SÉ QUE FUÍ FELIZ, QUE SI LLORÉ TAMBIEN AMÉ
Dm G F C
PUEDO SEGUIR HASTA EL FINAL, A MI MANERA...

C Em G A7
QUIZÁS TAMBIEN LLORÉ CUANDO YO MAS ME DIVERTÍA,
Dm Dm7 G7 C
QUIZÁS, YO DESPRECIÉ AQUELLO QUE NO COMPRENDÍA
C C7 F Fm
HOY SÉ QUE FIRME FUÍ, Y QUE AFRONTÉ SER COMO ERA
C G7 C
Y ASÍ LOGRÉ VIVIR A MI MANERA...

C C7 F Fm
PORQUE SABRAS QUE UN HOMBRE AL FIN CONOCERAS POR SU VIVIR
Dm G7 Em Am
NO HAY PORQUE HABLAR, NI QUE DECIR, NI RECORDAR, NI QUE FINGIR
Dm G7 F C
VOY A SEGUIR HASTA EL FINAL A MI MANE-E-E-RA...

ALEJANDRO FERNANDEZ (HOY TENGO GANAS DE TI)

Dm Gm
FUISTE AVE DE PASO, Y NO SÉ PORQUE RAZÓN
C F
ME FUI ACOSTUMBRANDO, CADA DÍA MÁS A TI
Dm Gm
LOS DOS INVENTAMOS, LA AVENTURA DEL AMOR,
C F
LLENASTE MI VIDA, Y DESPUÉS TE VI PARTIR
Dm A# A7
SIN DECIRME ADIÓS, YO TE VI PARTIR

Dm Gm
QUIERO EN TUS MANOS ABIERTAS BUSCAR MI CAMINO
C F
Y QUE TE SIENTAS MUJER SOLAMENTE CONMIGO
Dm A# A7
HOY TENGO GANAS DE TI, HOY TENGO GANAS DE TI
Dm Gm
QUIERO APAGAR EN TUS LABIOS LA SED DE MI ALMA
C F
Y DESCUBRIR EL AMOR JUNTOS CADA MAÑANA
Dm A# A7
HOY TENGO GANAS DE TI, HOY TENGO GANAS DE TI

Dm Gm
NO HAY NADA MÁS TRISTE, QUE EL SILENCIO Y EL DOLOR
C F
NADA MÁS AMARGO, QUE SABER QUE TE PERDÍ
Dm Gm
HOY BUSCO EN LA NOCHE, EL SONIDO DE TU VOZ
C F
Y DONDE TE ESCONDES, PARA LLENARME DE TI
Dm A# A7
LLENARME DE TI, LLENARME DE TI

Dm Gm
QUIERO EN TUS MANOS ABIERTAS BUSCAR MI CAMINO
C F
Y QUE TE SIENTAS MUJER SOLAMENTE CONMIGO
Dm A# A7
HOY TENGO GANAS DE TI, HOY TENGO GANAS DE TI
Dm Gm
QUIERO APAGAR EN TUS LABIOS LA SED DE MI ALMA
C F
Y DESCUBRIR EL AMOR JUNTOS CADA MAÑANA
Dm A# A7
HOY TENGO GANAS DE TI, HOY TENGO GANAS DE TI

ANDY Y LUCA (TANTO LA QUERIA)

CAPO 1

```
    A                       D              E
¿POR QÚE ERES TAN HERMOSA Y A LA VEZ TAN DIFICIL?
    A                   D                   E
¿POR QUÉ LA VIDA PASA Y PASA Y TE QUIERO A MI VERA?
        Bm                                      E
SI ME TRATASTE COMO A UN JUGUETE SUCIO Y ABANDONADO
            Bm                              E
SI NO COMPRENDES QUE EL AMAR ES ALGO MÁS QUE BESARNOS.
    A           D                   E
ENVIDIO A TODO AQUEL QUE EL AMOR HA ENCONTRADO,
            A               D                       E
QUE LO MIO NO ES IR DE FLOR EN FLOR, QUE DE ESO YA ME HE CANSADO,
            Bm                          E
SOLO QUERÍA ADORNAR LAS NOCHES CON TU CARA MORENA
        Bm                              E
Y DECIRTE QUE HAY CORAZONES QUE NO HUYEN DE LA TORMENTA.
```

CORO:

```
            A                           C#m
A VECES LA MIRO Y LLORO Y LLORO PENSANDO QUE PUDO Y NO FUE AL FINAL
        Bm                                  E
VER A LAS NUBES TAPAR LAS ESTRELLAS, ESTRELLAS QUE SÓLO TE QUIEREN MIRAR.
                    A                           C#m
PORQUE ERES LA CUNA QUE MECE SIN NADA PORQUE ERES LA LLUVIA QUE NO HAS DE MOJAR
        Bm                                  E
SIN TI YO VEÍA TARDES DE HISTORIAS, HISTORIAS QUE NUNCA QUISE VER ACABAR.

            A   C#m     Bm          A   C#m     Bm
TANTO LA QUERÍA, TANTO QUE YO POR ELLA MORÍA, ESO BIEN LO SABE DIOS.
            A   C#m         Bm          A   C#m     Bm      G - D - A
ELLA ES LA REINA DE MI INSPIRACIÓN POR LA QUE YO SUFRO, LA MUSA DE MI AMOR.

        A               D                   E
BUSCO EN EL RECUERDO Y NO ENCUENTRO MI PASADO
            A               D                   E
LAS CAMPANAS Y MÁS CAMPANAS QUE MI ALMA HA ESCUCHADO.
        Bm                                  E
TÚ SABES BIEN QUE A LA ÚLTIMA FRONTERA TE HUBIERA LLEVADO
        Bm                              E
QUE LOS SENDEROS DE LA VIDA HAY QUE COGERLOS CON DOS MANOS.

            A   C#m     Bm          A   C#m     Bm
TANTO LA QUERÍA, TANTO QUE YO POR ELLA MORÍA, ESO BIEN LO SABE DIOS.
            A   C#m         Bm          A   C#m     Bm
ELLA ES LA REINA DE MI INSPIRACIÓN POR LA QUE YO SUFRO, LA MUSA DE MI AMOR.
```

ARMANDO MANZANERO (SOMOS NOVIOS)

INTRO: Am D7

```
        G                                              B7
SOMOS NOVIOS PUES LOS DOS SENTIMOS MUTUO AMOR PROFUNDO
        Em                              Dm7        G7
Y CON ESO YA GANAMOS LO MAS GRANDE DE ESTE MUNDO

        C          Cm           G        F
NOS AMAMOS NOS BESAMOS, COMO NOVIOS
        E7                      Am        A7            Am    D7
NOS DESEAMOS Y HASTA A VECES, SIN MOTIVOS Y SIN RAZÓN NOS ENOJAAAAMOS

        G                               B7
SOMOS NOVIOS, MANTENEMOS UN CARIÑO LIMPIO Y PURO
        Em                              Dm7        G7
COMO TODOS, PROCURAMOS EL MOMENTO MÁS OSCURO

        C          Cm                     G        F
PARA AMARNOS, PARA DARNOS EL MÁS DULCE DE LOS BESOS
        E7                      Am
RECORDAR DE QUÉ COLOR SON LOS CEREZOS
        D7                      G
SIN HACER MÁS COMENTARIOS, SOMOS NOVIOS

        C          Cm                     G        F
PARA AMARNOS, PARA DARNOS EL MÁS DULCE DE LOS BESOS
        E7                      Am
RECORDAR DE QUÉ COLOR SON LOS CEREZOS
        D7                      G
SIN HACER MÁS COMENTARIOS, SOMOS NOVIOS
            C
SIEMPRE NOVIOS.
```

COMPAY SEGUNDO (EL CUARTO DE TULA)

```
    Am              G           F               E
EN EL BARRIO LA CACHIMBA SE HA FORMADO LA CORREDERA
    Am              G           F               E
EN EL BARRIO LA CACHIMBA SE HA FORMADO LA CORREDERA
Am                  G                   F           E
ALLÁ FUERON LOS BOMBEROS CON SUS CAMPANAS, SUS SIRENAS
Am                  G                   F           E
ALLÍ FUERON LOS BOMBEROS CON SUS CAMPANAS, SUS SIRENAS

G7     C   G7        C
AY MAMÁ, ¿QUÉ PASÓ?
E7     Am  E7        Am
AY MAMÁ, QUÉ PASÓ?

    Am              G           F               E
EN EL BARRIO LA CACHIMBA SE HA FORMADO LA CORREDERA
    Am              G           F               E
EN EL BARRIO LA CACHIMBA SE HA FORMADO LA CORREDERA
Am                  G                   F           E
ALLÁ FUERON LOS BOMBEROS CON SUS CAMPANAS, SUS SIRENAS
Am                  G                   F           E
ALLÍ FUERON LOS BOMBEROS CON SUS CAMPANAS, SUS SIRENAS

G7     C   G7        C
AY MAMÁ, ¿QUÉ PASÓ?
E7     Am  E7        Am
AY MAMÁ, QUÉ PASÓ?

            E7                      Am
EL CUARTO DE TULA; LE COGIÓ CANDELA
                E7                  Am
SE QUEDÓ DORMIDA Y NO APAGÓ LA VELA.
                E7                  Am
EL CUARTO DE TULA; LE COGIÓ CANDELA
                E7                  Am
SE QUEDÓ DORMIDA Y NO APAGÓ LA VELA.
                E7                  Am
EL CUARTO DE TULA; LE COGIÓ CANDELA
                E7                  Am
SE QUEDÓ DORMIDA Y NO APAGÓ LA VELA.
```

CRISTINA AGUILERA (PERO ME ACUERDO DE TI)

```
C                                    G
AHORA QUE YA MI VIDA SE ENCUENTRA NORMAL UH UH OH
Dm                                        Am
QUE TENGO EN CASA QUIEN SUEÑA CON VERME LLEGAR UH UH OH
F                              Am
AHORA PUEDO DECIR QUE ME ENCUENTRO DE PIE
   F        Dm    G
AHORA QUE .....ME VA MUY BIEN

C                                    G
 AHORA QUE CON EL TIEMPO LOGRE SUPERAR   MMMM
Dm                                    Am
 AQUEL AMOR QUE POR POCO ME LLEGA A MATAR
   F          Am         F           G
AHORA YA, NO HAY MAS DOLOR, AHORA AL FIN VUELVO A SER YO...
```

CORO:

```
                    C                  G    A7
 PERO ME ACUERDO DE TI, Y OTRA VEZ PIERDO LA CALMA
                    Dm     F        G
 PERO ME ACUERDO DE TI, Y SE ME DESGARRA EL ALMA
                    C                  G    A7
 PERO ME ACUERDO DE TIII, Y SE BORRA MI SONRISAAA
                    Dm      F          G
 PERO ME ACUERDO DE TI, Y MI MUNDO SE HACE TRIZAS  UH UH UH OH OH

C                                    G
 AHORA QUE MI FUTURO EMPIEZA A BRILLAR
Dm                                    Am
 AHORA QUE ME HAN DEVUELTO LA SEGURIDAD  OH OH OH
   F          Am         F             G
AHORA YA, NO HAY MAS DOLOR, AHORA AL FIN VUELVO A SER YOOO
```

SE REPITE EL CORO:

```
                    C                  G    A7
 PERO ME ACUERDO DE TI, NO OH OH OH...............NO
                    Dm     F        G
 PERO ME ACUERDO DE TI Y SE ME DESGARRA EL ALMA
                    C                  G    A7
 OH PERO ME ACUERDO DE TIIIII Y MI SONRISA...
                    Dm F          G
 PERO ME ACUERDO DE TI... Y ME HIPNOTIZAS....
                    C  G  A7
 PERO ME ACUERDO DE TI,
                    Dm  F          G
 PERO ME ACUERDO DE TI...OHOHOOOHHHHHHHH
                    C       F          G
 PERO ME ACUERDO DE TI, PERO ME, PERO ME
                    C
 PERO ME ACUERDO DE TI...........
```

EMMANUEL (CON OLOR A HIERBA)

```
G                           G7                      C
NO TE SALGAS DE MIS BRAZOS SIGUE ECHADA ASÍ EN LA HIERBA
                       G          D7        G
QUIERO ANDARTE PASO A PASO RECORRERTE COMO HIEDRA
G                           G7                      C
NO TE SALGAS DE MIS BRAZOS QUE HOY MIS BRAZOS SON CADENAS
                         G          D7        G
PORQUE QUIERO QUE MIS MANOS HOY DE TI SE QUEDEN LLENAS

 G                        C          D              G
CUANDO EL SOL SE ESTÉ OCULTANDO Y EN TUS OJOS BRILLEN LAS ESTRELLAS
                         C          D        G
Y EN MI ESPALDA SIENTA EL FRIO DE LA OSCURA NOCHE QUE SE ACERCA
Em              D           C        B7
YO TE SOLTARÉ DESPACIO DE MIS BRAZOS YA SIN FUERZA

G           C        D              G
TE SACUDIRÁS EL PELO PARA QUE JAMÁS NADIE LO SEPA
G           C        D              G
NOS IREMOS CON EL ALMA Y CON CUERPO CON OLOR A HIERBA

G                           G7                      C
NO TE SALGAS DE MIS BRAZOS SIGUE ECHADA ASÍ EN LA HIERBA
                       G          D7        G
QUIERO ANDARTE PASO A PASO RECORRERTE COMO HIEDRA
G                           G7                      C
QUIERO QUE NOS CONFUNDAMOS CON EL CAMPO Y CON LA TIERRA,
                       G          D7        G
COMO ESPIGA Y COMO ÁRBOL, COMO RAMA Y HOJA SECA.

G                        C          D              G
CUANDO EL SOL SE ESTÉ OCULTANDO Y EN TUS OJOS BRILLEN LAS ESTRELLAS
                         C          D        G
Y EN MI ESPALDA SIENTA EL FRIO DE LA OSCURA NOCHE QUE SE ACERCA
Em              D           C        B7
YO TE SOLTARÉ DESPACIO DE MIS BRAZOS YA SIN FUERZA

G           C        D              G
TE SACUDIRÁS EL PELO PARA QUE JAMÁS NADIE LO SEPA
G           C        D              G
NOS IREMOS CON EL ALMA Y CON CUERPO CON OLOR A HIERBA
```

FITO PAEZ (MARIPOSA TECKNICOLOR)

```
G                    Bm           Am                      D
TODAS LAS MAÑANAS QUE VIVÍ....TODAS LAS CALLES DONDE ME ESCONDÍ
Am              D                    G         D        Em
EL ENCANTAMIENTO DE UN AMOR, EL SACRIFICIO DE MI MADRE, LOS ZAPATOS DE CHAROL
G                    Bm   Am                  D
LOS DOMINGOS EN EL CLUB, SALVO QUE CRISTO SIGUE ALLÍ EN LA CRUZ
Am                      D                    G         D        Em
LAS COLUMNAS DE LA CATEDRAL Y LA TRIBUNA GRITA GOL EL LUNES POR LA CAPITAL

G    D    Em   C   G    D   Bm           Em       Am   D    G
TODOS YIRAN Y YIRAN TODOS BAJO EL SOL SE PROYECTA LA VIDA MARIPOSA TECKNICOLOR
G    D    Em   C   G    D  Bm            Em       Am   D    G
CADA VEZ QUE ME MIRAS CADA SENSACIÓN SE PROYECTA LA VIDA MARIPOSA TECKNICOLOR

G                    Bm     Am              D  Am                      D
VI SUS CARAS DE RESIGNACIÓN LOS VI FELICES LLENOS DE DOLOR ELLAS COCINABAN EL ARROZ
                    G         D       Em
EL LEVANTABA SUS PRINCIPIOS DE SUTIL EMPERADOR

G                    Bm   Am              D
TODO AL FIN SE SUCEDIÓ...SÓLO QUE EL TIEMPO NO LOS ESPERÓ
Am                  D                    G         D        Em
LA MELANCOLIA DE MORIR EN ESTE MUNDO Y DE VIVIR SIN UNA ESTÚPIDA RAZÓN

G    D    Em   C   G    D   Bm           Em       Am   D    G
TODOS YIRAN Y YIRAN TODOS BAJO EL SOL SE PROYECTA LA VIDA MARIPOSA TECKNICOLOR
G    D    Em   C   G    D  Bm            Em       Am   D    G
CADA VEZ QUE ME MIRAS CADA SENSACIÓN SE PROYECTA LA VIDA MARIPOSA TECKNICOLOR

C         D    G    C    D    G
YO TE CONOZCO DE ANTES, DESDE ANTES DEL AYER
C         D    Em            Am        D
YO TE CONOZCO DE ANTES CUANDO ME FUI NO ME ALEJÉ
C         D    G    C    D    G
LLEVO LA VOZ CANTANTE LLEVO LA LUZ DEL TREN
C         D    Em            Am        D
LLEVO UN DESTINO ERRANTE LLEVO TUS MARCAS EN MI PIEL

C         D        G
Y HOY SOLO TE VUELVO A VER
C         D        G
Y HOY SOLO TE VUELVO A VER
C         D            G
Y HOY SOLO TE VUEEEEEEEELVO A VER
```

```
A            E            Bm   D A      E            Bm      D
DETRÁS DE TODOS ESTOS AÑOS..... DETRÁS DEL MIEDO Y EL DOLOR
A            E      Bm   D A         E      Bm      D
VIVIMOS AÑORANDO ALGO..... ALGO QUE NUNCA MÁS VOLVIÓ.

A            E            Bm      D A            E      Bm         D
DETRÁS DE LOS QUE NO SE FUERON.... DETRÁS DE LOS QUE YA NO ESTÁN
A         E Bm    D A            E         Bm      D
HAY UNA FOTO DE FAMILIA.... DONDE LLORAMOS AL FINAL.
```

CORO:

```
A               E            Bm            D      A               E
TRANTANDO DE MIRAR POR EL OJO DE LA AGUJA TRATANDO DE VIVIR
      Bm                  D    A-E-Bm-D        A-E-Bm-D
DENTRO DE UNA MISMA BURBUJA SOOOOOOOLOS, SOOOOOOLOS.

A            E            Bm   D A            E      Bm      D
DETRÁS DE TODA LA NOSTALGIA....DE LA MENTIRA Y LA TRAICIÓN.
A            E            Bm   D A            E      Bm   D
DETRÁS DE TODA LA DISTANCIA.... DE TODA LA SEPARACIÓN
A            E            Bm      D A            E      Bm      D
DETRÁS DE TODOS LOS GOBIERNOS....DE LAS FRONTERAS Y LA RELIGIÓN,
A            E      Bm D A            E         Bm   D
HAY UNA FOTO DE FAMILIA...HAY UNA FOTO DE LOS DOS.

A               E            Bm            D      A               E
TRANTANDO DE MIRAR POR EL OJO DE LA AGUJA TRATANDO DE VIVIR
      Bm                  D    A-E-Bm-D        A-E-Bm-D
DENTRO DE UNA MISMA BURBUJA SOOOOOOOLOS, SOOOOOOLOS.

A            E            Bm   D A      E            Bm      D
DETRÁS DE TODOS ESTOS AÑOS....DETRÁS DEL MIEDO Y EL DOLOR
A            E      Bm D A            E         Bm      D
VIVIMOS AÑORANDO ALGO.... Y DESCUBRIMOS CON DESILUSIÓN...

D               A      E      Bm
QUE NO SIRVIÓ DE NADA, DE NADA, DE NADA
D               A      E      Bm
QUE NO SIRVIÓ DE NADA, DE NADA, DE NADA
D               A      E      Bm
QUE NO SIRVIÓ DE NADA, DE NADA, DE NADA
D               A      E
QUE NO SIRVIO DE NADA, O CASI NADA,
                  Bm            D
QUE NO ES LO MISMO, PERO ES IGUAL.
```

GILBERTO SANTA ROSA (MENTIRA)

```
G                  D7                Em                   Bm          C
QUE ME DIGAS QUE AHORA EL AMOR SABE MAL QUE ME DIGAS QUE EL SOL NO DEJA DE ALUMBRAR
                 G              Am      C   D7
ES QUERER RENUNCIAR A LOS SUEÑOS DE AYER.

G              D7              Em              Bm              C
ES MIRAR LA MONTAÑA Y DECIR NO PODRÉ SUPERAR ESTA PRUEBA QUE PUEDE MATAR
                   G              Am      C   D7
CUANDO ESTAS JUSTO AHÍ DE PODERLA ALCANZAR.
C           D              Bm              C              D
YO SI CREO QUE MAL NOS PODRÍA CAER OLVIDARNOS QUE AÚN ESTE AMOR PUEDE SER

   G                  D7                Em
MENTIRA, QUE EL AMOR SE NOS FUE DE LA PIEL, ES MENTIRA
        Bm                  C
QUE DOS BESOS NO SABEN A MIEL, ES MENTIRA
               G                Am                C    D7
QUE MI CUERPO TE ENFRÍA, QUE LA MAGIA TERMINA ME SABE A MENTIRA
G                    D7              Em
MENTIRA, QUE LO BUENO ALGÚN DÍA SE ACABA, ES MENTIRA
          Bm                  C
QUE EL ADIÓS ES VOLVER A NACER, ES MENTIRA
               G                     Am            C    D7
QUE TUS OJOS SE OLVIDAN, QUE LA FE ES COMO UN BARCO VIRADO EN LA ORILLA
            C        G
JURO QUE ES ... MENTIRA.

G                  D7                Em                   Bm          C
QUE ME DIGAS QUE AHORA ES CUESTIÓN DE OLVIDAR Y QUE POR UNA VEZ NO PODEMOS PENSAR
                 G              Am      C   D7
ES QUERER RENUNCIAR A LOS SUEÑOS DE AYER
G              D7              Em              Bm              C
ES ABRIR EN EL ALMA UNA HERIDA SIN FIN ES CAER A UN ABISMO MIRARTE PARTIR
                 G              Am   C   D7
ES NADAR CONTRA EL MAR ESTA VIDA SIN TI
C           D              Bm              C              D
YO SI CREO QUE MAL NOS PODRÍA CAER OLVIDARNOS QUE AÚN ESTE AMOR PUEDE SER

   G                  D7                Em
MENTIRA, QUE EL AMOR SE NOS FUE DE LA PIEL, ES MENTIRA
        Bm                  C
QUE DOS BESOS NO SABEN A MIEL, ES MENTIRA
               G                Am                C    D7
QUE MI CUERPO TE ENFRÍA, QUE LA MAGIA TERMINA ME SABE A MENTIRA
G                    D7              Em
MENTIRA, QUE LO BUENO ALGÚN DÍA SE ACABA, ES MENTIRA
          Bm                  C
QUE EL ADIÓS ES VOLVER A NACER, ES MENTIRA
               G                     Am            C    D7
QUE TUS OJOS SE OLVIDAN, QUE LA FE ES COMO UN BARCO VIRADO EN LA ORILLA
            C        G
JURO QUE ES ... MENTIRA.
```

82

JULIETA VENEGAS (ME VOY)

INTRO: D. A, G, A. D A, G, A

```
        D                A          Bm           G
POR QUE NO SUPISTE ENTENDER A MI CORAZON LO QUE HABÍA EN EL
        D              A              G    A
PORQUE NO TUVISTE EL VALOR DE VER QUIEN SOY
        D              A                    Bm
PORQUE NO ESCUCHAS LO QUE ESTA TAN CERCA DE TI
        G                     D            A          G
SOLO EL RUIDO DE AFUERA Y YO QUE ESTOY A UN LADO DESAPAREZCO PARA TI
```

```
A         D          G                      A                      D
NO VOY A LLORAR Y DECIR QUE NO MEREZCO ESTO, PORQUE ES PROBABLE QUE LO MEREZCO
        G                    D        A       Bm       G        D
PERO NO LO QUIERO Y POR ESO ME VOY QUE LÁSTIMA, PERO ADIOS ME DESPIDO DE TI Y ME VOY
      A         Bm        G         D ,A ,G ,A ,D  A
QUE LÁSTIMA, PERO ADIOS ME DESPIDO DE TI
```

```
        D              A          Bm            G          D
POR QUE SE QUE ME ESPERA ALGO MEJOR ALGUIEN QUE SEPA DARME AMOR
                A          G            A
DE ESE QUE ENDULZA LA SAL Y HACE QUE SALGA EL SOL
```

```
        D            A            Bm              G
YO QUE PENSÉ NUNCA ME IRIA DE TI QUE ES AMOR DEL BUENO DE TODA LA VIDA
        D                A            G
PERO HOY ENTENDÍ QUE NO HAY SUFICIENTE PARA LOS DOS
```

```
A         D          G                      A                      D
NO VOY A LLORAR Y DECIR QUE NO MEREZCO ESTO, PORQUE ES PROBABLE QUE LO MEREZCO
        G                    D        A       Bm       G        D
PERO NO LO QUIERO Y POR ESO ME VOY QUE LÁSTIMA, PERO ADIOS ME DESPIDO DE TI Y ME VOY
      A         Bm        G
QUE LÁSTIMA, PERO ADIOS ME DESPIDO DE TI
```

GRUPO MOJADO (PIENSA EN MI)

```
C                               Am   C                               Am
EN VEZ DE PONERTE A PENSAR EN EL.....EN VEZ DE QUE VIVAS LLORANDO POR EL.
C                               Am   C                               Am
EN VEZ DE PONERTE A PENSAR EN EL.... EN VEZ DE QUE VIVAS LLORANDO POR EL.

          F           G           C               Am
PIENSA EN MI, LLORA POR MÍ Y LLÁMAME A MI, NO, NO LE HABLES A EL
          F           G           C               Am
PIENSA EN MI, LLORA POR MÍ Y LLÁMAME A MI, NO, NO LE HABLES A EL
   F  G             C
A EL......NO LLORES POR EL.

* (SILENCIOOOOOOOOOOOOO)            Am              C
RECUERDA QUE HACE MUCHO TIEMPO TE AMO, TE AMO, TE AMO OOOHHH

C                         Am    F   (SILENCIO)          G
QUIERO HACERTE MUY, MUY FELIZ, VAMOS A TOMAR EL PRIMER AVIÓN
C                      Am         F  G           C
CON DESTINO A LA FELICIDAD, LA FELICIDAD......PARA MI ERES TU.

          F           G           C               Am
PIENSA EN MI, LLORA POR MÍ Y LLÁMAME A MI, NO, NO LE HABLES A EL
          F           G           C               Am
PIENSA EN MI, LLORA POR MÍ Y ÁMAME A MI, NO, NO LE HABLES A EL
   F  G             C
A EL....NO LLORES POR EL.
```

JOSE LUIS RODRIGUEZ (VOY A PERDER LA CABEZA POR TU AMOR)

D
VOY A PERDER LA CABEZA POR TU AMOR

 A7
PORQUE TU ERES AGUA PORQUE YO SOY FUEGO NO NOS COMPRENDEMOS

YO YA NO SE SI HE PERDIDO LA RAZON

 D
PORQUE TU ME ARRASTRAS PORQUE SOY UN JUEGO DE TUS SENTIMIENTOS

 D7 G
VOY A PERDER LA CABEZA POR TU AMOR

 D
Y TE QUIERO Y QUIERO DE ESTA FORMA LOCA QUE TE ESTOY QUERIENDO
 B7 Fm
YO NO SOY LA ROCA QUE GOLPEA LAS OLAS SOY DE CARNE Y HUESO
 A7 D
Y QUIZAS MAÑANA OIGAS DE MI BOCA ¡VAYA USTED CON DIOS!

D
CUANDO YO CREO QUE ESTAS EN MI PODER TU TE VAS SOLTANDO

 A7
TE VAS ESCAPANDO DE MIS PROPIAS MANOS

HASTA ESE DIA EN QUE TU QUIERAS VOLVER

 D
Y OTRA VEZ ME ENCUENTRE PARADO Y TRISTE PERO ENAMORADO

 D7 G
VOY A PERDER LA CABEZA POR TU AMOR

 D
Y TE QUIERO Y QUIERO DE ESTA FORMA LOCA QUE TE ESTOY QUERIENDO
 B7 Em
YO NO SOY LA ROCA QUE GOLPEA LAS OLAS SOY DE CARNE Y HUESO
 A7 D
Y QUIZAS MAÑANA OIGAS DE MI BOCA ¡VAYA USTED CON DIOS!

 D7 G
VOY A PERDER LA CABEZA POR TU AMOR

 D
COMO NO DESPIERTE DE UNA VEZ PA' SIEMPRE DE ESTE FALSO SUEÑO
 B7 Em
Y AL FINAL VEA CLARO QUE TE ESTAS BURLANDO Y QUE ME ESTAS MINTIENDO
 A7 D
EN MI PROPIA CARA DE MI SENTIMIENTO Y DE MI CORAZON.

JULIO IGLESIAS (QUIJOTE)

INTRO: Dm

Dm Gm
SOY DE AQUELLOS QUE SUEÑAN CON LA LIBERTAD, CAPITÁN DE UN VELERO QUE NO TIENE MAR
C F A Dm
SOY DE AQUELLOS QUE VIVEN BUSCANDO UN LUGAR, SOY QUIJOTE DE UN TIEMPO QUE NO TIENE EDAD
Dm Gm
Y ME GUSTAN LAS GENTES QUE SON DE VERDAD, SER BOHEMIO, POETA Y SER GOLFO, ME VA
C F A Dm DX5**
SOY CANTOR DE SILENCIOS QUE NO VIVE EN PAZ, QUE PRESUME DE SER ESPAÑOL DONDE VA.

Gm Dm A Dm DX5**
Y MI DULCINEA, ¿DÓNDE ESTARÁS?, QUE TU AMOR NO ES FÁCIL DE ENCONTRAR.
Gm Dm A Dm
QUISE VER TU CARA EN CADA MUJER, TANTAS VECES YO SOÑÉ, QUE SOÑABA TU QUERER.

Dm Gm
SOY FELIZ CON UN VINO Y UN TROZO DE PAN Y TAMBIÉN ¡CÓMO NO!, CON CAVIAR Y CHAMPÁN
C F A Dm
SOY AQUEL VAGABUNDO QUE NO VIVE EN PAZ, ME CONFORMO CON NADA, CON TODO, Y CON MÁS.
Dm Gm
TENGO MIEDO DEL TIEMPO QUE FÁCIL SE VA, DE LAS GENTES QUE HABLAN, QUE OPINAN DE MÁS
C F A Dm D5X
Y ES QUE VENGO DE UN MUNDO QUE ESTÁ MÁS ALLÁ SOY QUIJOTE DE UN TIEMPO QUE NO TIENE EDAD
Gm Dm A Dm DX5**
Y MI DULCINEA, ¿DÓNDE ESTARÁS?, QUE TU AMOR NO ES FÁCIL DE ENCONTRAR.
Gm Dm
QUISE VER TU CARA EN CADA MUJER
 A Dm
TANTAS VECES YO SOÑÉ, QUE SOÑABA TU QUERER
 A Dm
TANTAS VECES YO SOÑÉ, QUE SOÑABA TU QUERER

D 3X RASGEAR 5 VECES

JULIO IGLESIAS (DE NIÑA A MUJER)

 A E

¡ERAS NIÑA DE LARGOS SILENCIOS Y YA ME QUERIAS BIEN...HA!

 A

¡TU MIRADA BUSCABA A LA MIA, JUGABAS A SER MI MUJER...HA!

A E

¡POCOS AÑOS GANADOS AL TIEMPO VESTIDOS CON OTRA PIEL...HA!

 A A7

¡Y MI VIDA QUE NADA ESPERABA, TAMBIEN TE QUERIA BIEN...HA!

A A7

ESTRAÑABA YA TANTO QUE AL NO VERTE A MI LADO

 D Dm

¡YA SOÑABA CON VOLVERTE A VER...HA!

 A E A E

Y ENTRE TANTO TE ESTABA INVENTANDO DE NIÑA A MUJER.

 A E

Y ESA NIÑA DE LARGOS SILENCIOS VOLABA TAN ALTO QUE

 A

MI MIRADA QUERIA ALCANZARLA Y NO LA PODIA VER

A E

¡LA PARABA EN EL TIEMPO PENSANDO QUE NO DEBERIA CRECER...HA!

 A

¡PERO EL TIEMPO ME ESTABA ENGAÑANDO DE NIÑA SE HACIA MUJER...HA!

 A A7

LA QUERIA YA TANTO QUE AL PARTIR DE MI LADO

 D Dm

¡YA SABIA QUE LA IBA A PERDER...HA!

 A E A A7

Y ES QUE EL ALMA LE ESTABA CAMBIANDO DE NIÑA A MUJER.

 A A7

LA QUERIA YA TANTO QUE AL PARTIR DE MI LADO

 D Dm

¡YA SABIA QUE LA IBA A PERDER...HA!

 A E A A7

Y ES QUE EL ALMA LE ESTABA CAMBIANDO DE NIÑA A MUJER.

LARALALALALA, LALALAL!

LA 5TA ESTACION (EL SOL NO REGRESA)

```
D                                G
HACE DÍAS PERDÍ EN ALGUNA CANTINA
              A        G        D
LA MITAD DE MI ALMA, MÁS EL 15 DE PROPINA
D                                 G
NO ES QUE SEA EL ALCOHOL, LA MEJOR MEDICINA
                A        G        D    D7
PERO AYUDA A OLVIDAR, CUANDO NO VES LA SALIDA.

            G            A              D   Bm
HOY TE INTENTO CONTAR QUE TODO VA BIEN, AUNQUE NO TE LO CREAS
            G            A              D   D7
AUNQUE A ESTAS ALTURAS UN ÚLTIMO ESFUERZO NO VALGA LA PENA.
              G        A          Bm
HOY LOS BUENOS RECUERDOS SE CAEN POR LAS ESCALERAS
            G            A                D
Y TRAS VARIOS TEQUILAS LAS NUBES SE VAN, PERO EL SOL NO REGRESA.

D                                       G
SUEÑOS DE HABITACIÓN FRENTE UN HOTEL DE CARRETERA
              A        G          D
Y UNAS GOTAS DE LLUVIA QUE GUARDO EN ESTA MALETA

D                                  G
RUEDAN POR EL COLCHÓN DE MI CAMA YA DESIERTA
              A        G        D   D7
ES LA MEJOR SOLUCIÓN PARA EL DOLOR DE CABEZA.

            G            A              D   Bm
HOY TE INTENTO CONTAR QUE TODO VA BIEN, AUNQUE NO TE LO CREAS
            G            A              D   D7
AUNQUE A ESTAS ALTURAS UN ÚLTIMO ESFUERZO NO VALGA LA PENA.
              G        A          Bm
HOY LOS BUENOS RECUERDOS SE CAEN POR LAS ESCALERAS
            G            A                D
Y TRAS VARIOS TEQUILAS LAS NUBES SE VAN, PERO EL SOL NO REGRESA.
```

INTRO: D Bm Em A

```
D          Bm          Em    A
RELOJ NO MARQUES LAS HORAS
D          Bm          Em    A
PORQUE VOY A ENLOQUECER
D          Bm       Em    A
ELLA SE IRA PARA SIEMPRE
D             Bm          Em    A
CUANDO AMANESCA OTRA VES.
```

```
D          Bm          Em   A
NOMAS NOS QUEDA ESTA NOCHE
D          Bm          Em   A
PARA VIVIR NUSTRO AMOR
D       Bm       Em        A
Y TU TIC TAC ME RECUERDA
D          Bm     Em      A
MI IRREMEDIABLE DOLOR.
```

```
D       Bm          F#m   Fm
RELOJ DETEN TU CAMINO
Em       A          D   Bm
PORQUE MI VIDA SE APAGA
Em             A          D        Bm
ELLA ES LA ESTRELLA QUE ALUMBRA MI SER
Em       A             D    Bm Em A
YO SIN SU AMOR NO SOY NADA.
```

```
D          Bm             F#m  Fm
DETEN EL TIEMPO EN TUS MANOS
Em          A          D  Bm
HAS DE ESTA NOCHE PERPETUA
Em       A      D        Bm
PARA QUE NUNCA SE VALLA DE MI
Em          A          D   Bm Em A
PARA QUE NUNCA AMANEZCA.
```

NINO BRAVO (CARTAS AMARILLAS)

```
D            G          A7       G         Em          LA    LA7
SOÑE QUE VOLVIA A AMANECER, SOÑE CON OTOÑOS YA LEJANOS
  F#m          Bm         G           Em         Bm        G           A
MI LUZ SE HA APAGADO, MI NOCHE HA LLEGADO, BUSQUE TU MIRADA Y NO LA HALLE

  D            G          A7       G         Em          LA    LA7
LA LLUVIA HA DEJADO DE CAER, SENTADO EN LA PLAYA DEL OLVIDO
  F#m           Bm          G           Em       Bm        G           A7
FORME CON LA ARENA, TU IMAGEN SERENA, TU PELO CON ALGAS DIBUJE

               D          Bm           Em           F#7
 Y BUSQUE ENTRE TUS CARTAS AMARILLAS MIL TE QUIERO, MIL CARICIAS
    Bm              G           LA  LA7             D          Bm
 Y UNA FLOR QUE ENTRE DOS HOJAS SE DURMIO….. Y MIS LABIOS VACIOS SE CERRABAN
     Em           F#7         Bm         G          A
 AFERRANDOSE A LA NADA, INTENTANDO DETENER MI JUVENTUD.

D            G          A7          G         Em          LA    LA7
AL FIN HOY HE VUELTO A LA VERDAD, MIS MANOS VACIAS TE HAN BUSCADO
  F#m          Bm        G           Em
LA HIEDRA HA CRECIDO EL SOL SE HA DORMIDO
   Bm           G           A
TE LLAMO Y YA NO ESCUCHAS YA MI VOZ

               D          Bm           Em           F#7
 Y BUSQUE ENTRE TUS CARTAS AMARILLAS MIL TE QUIERO, MIL CARICIAS
    Bm              G           LA  LA7             D          Bm
 Y UNA FLOR QUE ENTRE DOS HOJAS SE DURMIO….. Y MIS LABIOS VACIOS SE CERRABAN
     Em           F#7         Bm         G          A
 AFERRANDOSE A LA NADA, INTENTANDO DETENER MI JUVENTUD.
```

AL PARTIR (NINO BRAVO)

```
C                                                          Am
DEJARÉ MIS TIERRAS POR TI, DEJARÉ MIS CAMPOS Y ME IRÉ LEJOS DE AQUÍ
C                                                          Am
CRUZARE LLORANDO EL JARDÍN Y CON TU RECUERDOS PARTIRÉ LEJOS DE AQUI

   F        Em           Am    F                          Em    Am
DE DÍA VIVIRÉ PENSANDO EN TU SONRISA DE NOCHE LAS ESTRELLAS TE ACOMPAÑARAN
F                    Em        Am   Dm              G
SERÁS COMO UNA LUZ QUE ALUMBRE MI CAMINO, ME VOY, PERO TE JURO QUE MAÑANA VOLVERÉ

C    G   Am              C           F         C
AL PARTIR UN BESO Y UNA FLOR, UN TE QUIERO UNA CARICIA Y UN ADIÓS
     F     Em     F        G   C         F        G
ES LIGERO EQUIPAJE PARA TAN LARGO VIAJE, LAS PENAS PESAN EN EL CORAZÓN

C    G   Am                  C       F           C
MÁS ALLÁ DEL MAR HABRÁ UN LUGAR DONDE EL SOL CADA MAÑANA BRILLE MÁS
     F     Em     F          G   C          F       G        C
FORJARÁN MI DESTINO, LAS PIEDRAS DEL CAMINO, LO QUE NO ES QUERIDO SIEMPRE QUEDA ATRÁS

C                                                          Am
BUSCARÉ UN HOGAR PARA TI DONDE EL CIELO SE UNE CON EL MAR LEJOS DE AQUÍ
C                                                          Am
CON MIS MANOS Y CON TU AMOR LOGRARÉ ENCONTRAR OTRA ILUSIÓN, LEJOS DE AQUÍ

   F        Em           Am    F                          Em    Am
DE DÍA VIVIRÉ PENSANDO EN TU SONRISA DE NOCHE LAS ESTRELLAS TE ACOMPAÑARAN
F                    Em        Am   Dm              G
SERÁS COMO UNA LUZ QUE ALUMBRE MI CAMINO, ME VOY, PERO TE JURO QUE MAÑANA VOLVERÉ

C    G   Am              C           F         C
AL PARTIR UN BESO Y UNA FLOR, UN TE QUIERO UNA CARICIA Y UN ADIÓS
     F     Em     F        G   C         F        G
ES LIGERO EQUIPAJE PARA TAN LARGO VIAJE, LAS PENAS PESAN EN EL CORAZÓN

C    G   Am                  C       F           C
MÁS ALLÁ DEL MAR HABRÁ UN LUGAR DONDE EL SOL CADA MAÑANA BRILLE MÁS
     F     Em     F          G   C          F       G        C
FORJARÁN MI DESTINO, LAS PIEDRAS DEL CAMINO, LO QUE NO ES QUERIDO SIEMPRE QUEDA ATRÁS
```

ROMULO CAICEDO (VEINTE AÑOS MENOS)

```
Am                        A7          Dm7
QUISIERA QUE MI VIDA REGRESARA HACIA EL PASADO
              G7                      C
TENER 20 AÑOS MENOS Y VOLVERTE A CONOCER
              E7                      F
DE ESO YO ESTOY SEGURO Y NUNCA LO HE DUDADO
              E7                      Am
TE PEDIRÍA DE NUEVO QUE FUERAS MI MUJER.
```

```
Am                        A7          Dm7
VIVIR OTROS 20 AÑOS COMO LOS QUE YA PASARON
                G7                      C
CON TANTOS SIN SABORES DE NOSTALGIA Y DE PLACER
                E7                      F
VOLVER A CONTENTARNOS SI HEMOS ESTADO BRAVOS
              E7                      Am
AMARNOS TIERNAMENTE HASTA NUESTRA VEJEZ.
```

```
Am                        A7          Dm7
SI EL MUNDO A MI ME DIERA LA DICHA Y LA FORTUNA
                G7                      C
DE TODAS LAS MUJERES PODER UNA ESCOGER
                E7              F
NUNCA LO DUDARÍA, POR TI ME INCLINARÍA
                E7                      Am
PARA HACERTE MI AMANTE, MI NOVIA Y MI MUJER.
```

```
Am                        A7          Dm7
SI EL MUNDO A MI ME DIERA LA DICHA Y LA FORTUNA
                G7                      C
DE TODAS LAS MUJERES PODER UNA ESCOGER
                E7              F
NUNCA LO DUDARÍA, POR TI ME INCLINARÍA
                E7                      Am
PARA HACERTE MI AMANTE, MI NOVIA Y MI MUJER.
```

INTRO X2: G Em G Em

```
G                       Em     G                        Em
ESTOY BUSCANDO UNA PALABRA EN EL UMBRAL DE TU MISTERIO
C                   Am7                      Bm
QUIEN FUERA ALI BABA QUIEN FUERA EL MITICO SIMBAD
                                 C    D              G
QUIEN FUERA UN PODEROSO SORTILEGIO QUIEN FUERA ENCANTADOR
```

G Em G Em

```
G                       Em     G                        Em
ESTOY BUSCANDO UNA ESCAFANDRA AL PIE DEL MAR DE LOS DELIRIOS
C                        Am7                      Bm
QUIEN FUERA JACQUES COUSTEAU QUIEN FUERA NEMO EL CAPITÁN
                                 C    D              G
QUIEN FUERA EL BATISCAFO DE TU ABISMO QUIEN FUERA EXPLORADOR
```

(RASGUEO FUERTE)

```
G                       Em     G                        Em
CORAZON, CORAZON OSCURO CORAZON, CORAZON CON MUROS
C                          Am7
CORAZON, QUE SE ESCONDE CORAZON, QUE ESTA DONDE
Bm             C    D              G
CORAZON, CORAZON EN FUGA HERIDO DE DUDAS Y AMOR.
```

G Em G Em C Am7 Bm C D

```
G                   Em G                   Em
ESTOY BUSCANDO MELODIA PARA TENER COMO LLAMARTE
C                   Am7                      Bm
QUIEN FUERA RUISENOR QUIEN FUERA LENNON Y MCARTNEY
                           C    D              G
SINDO GARAY, VIOLETA, CHICO BUARQUE QUIEN FUERA TU TROVADOR
```

(RASGUEO FUERTE)

```
G                   Em G                   Em
CORAZON, CORAZON OSCURO CORAZON, CORAZON CON MUROS
C                        Am7
CORAZON, QUE SE ESCONDE CORAZON, QUE ESTA DONDE
Bm             C    D              G
CORAZON, CORAZON EN FUGA HERIDO DE DUDAS Y AMOR.
```

FINAL: G Em G Em C Am7 Bm C D

YORDANO DI MARZO (MANANTIAL DE CORAZON)

```
Am                            Dm        G7
EL SUELO ESTÁ CUBIERTO DE BOTELLAS, DE ILUSIONES
                        C       F         E
QUE RODARON CON LA NOCHE, EN LA BOCA UN SABOR
  Am         G       Am         G           Am         G
AMARGO ME RECUERDA, LAS MENTIRAS QUE DIJIMOS, EN LOS CUENTOS QUE CREÍMOS.

Am                            Dm        G7                              C
ME FUMO UN CIGARRILLO YA SIN GANAS, ME MIRO EN EL ESPEJO Y VEO A UN HOMBRE JOVEN
    F        E         Am        G
CUANDO EN REALIDAD ME SIENTO COMO DE CIEN AÑOS,
  Am         G        Am       G
Y LA NOCHE NO TERMINA CUANDO EL ALBA LA ILUMINA,
  Am         G        Am       G
Y LA NOCHE NO SE ACABA CON EL SOL DE LA MAÑANA.

Am                      Dm
ME TIRO A LA CALLE A CAMINAR ESTA TRISTEZA
          G7                        C          A
QUIERO PERDERLA ENTRE LA GENTE ATRAVESANDO SOLEDADES
     Dm           G7         Cmaj7      A
PARA DEJAR QUE CORRA LIBRE UN MANANTIAL DE CORAZÓN
     Dm           G7         Cmaj7      A
VOY DEJAR QUE CORRA LIBRE UN MANANTIAL DE CORAZÓN,
       Dm      G7       Cmaj7    A
ABRIENDO EL CANTO…..MI VOZ SE QUIEBRA
       Dm    G7      Cmaj7  A      Dm  G7          Cmaj7   A
CRUZANDO LLANTO…CONTIGO LUNA……..AL CELEBRAR BRINDAREMOS POR TI
     Dm           G7         Cmaj7      A
PARA DEJAR QUE CORRA LIBRE UN MANANTIAL DE CORAZÓN
     Dm           G7         Cmaj7      A
VOY DEJAR QUE CORRA LIBRE UN MANANTIAL DE CORAZÓN,
       Dm      G7       Cmaj7    A
ABRIENDO EL CANTO…..MI VOZ SE QUIEBRA
       Dm    G7      Cmaj7  A      Dm  G7          Cmaj7   A
CRUZANDO LLANTO…CONTIGO LUNA……..AL CELEBRAR BRINDAREMOS POR TI
```

PROPUESTA INDECENTE (ROMEO SANTOS)

CAPO: 2 TRASTE

```
Am                           F                        G    E
QUE BIEN TE VEZ, TE ADELANTO NO ME IMPORTA QUIÉN SEA EL,
              Am            F                    G
DÍGAME USTED, SI HA HECHO ALGO TRAVIESO ALGUNA VEZ,
         F                            G
UNA AVENTURA ES MÁS DIVERTIDA SI HUELE A PELIGRO.

             F                   C                   G                      Am
SI TE INVITO UNA COPA Y ME ACERCO A TU BOCA, SI TE ROBO UN BESITO, A VER, TE ENOJAS CONMIGO,
                  F               C                       G
QUE DIRÍAS SI ESTA NOCHE TE SEDUZCO EN MI COCHE, QUE SE EMPAÑEN LOS VIDRIOS
                 Am              F                    C
SI LA REGLA ES QUE GOCES. SI TE FALTO AL RESPETO Y LUEGO CULPO AL ALCOHOL,
           G               Am              F
SI LEVANTO TU FALDA, ME DARÍAS EL DERECHO A MEDIR TU SENSATEZ,
             G                      F                        G
PONER EN JUEGO TU CUERPO, SI TE PARECE PRUDENTE, ESTA PROPUESTA INDECENTE.

          Am       F                   G    E
A VER, A VER PERMÍTEME APRECIAR TU DESNUDES,
          Am            F            G
RELÁJATE, QUE ESTE MARTINI CALMARA TU TIMIDEZ,
         F                            G
UNA AVENTURA ES MÁS DIVERTIDA SI HUELE A PELIGRO.

             F                   C                   G                      Am
SI TE INVITO UNA COPA Y ME ACERCO A TU BOCA, SI TE ROBO UN BESITO, A VER, TE ENOJAS CONMIGO,
                  F               C                       G
QUE DIRÍAS SI ESTA NOCHE TE SEDUZCO EN MI COCHE, QUE SE EMPAÑEN LOS VIDRIOS
                 Am              F                    C
SI LA REGLA ES QUE GOCES. SI TE FALTO AL RESPETO Y LUEGO CULPO AL ALCOHOL,
           G               Am              F
SI LEVANTO TU FALDA, ME DARÍAS EL DERECHO A MEDIR TU SENSATEZ,
             G                      F                        G
PONER EN JUEGO TU CUERPO, SI TE PARECE PRUDENTE, ESTA PROPUESTA INDECENTE.

       F                        G
AT BODY YOU AND I, ME AND YOU, BAILAMOS BACHATA,
       F                              G
Y LUEGO YOU AND I, ME AND YOU TERMINAMO EN LA CAMA (QUE RICO)
       F                        G
AT BODY YOU AND I, ME AND YOU, BAILAMOS BACHATA, (HAY BAILAMOS BACHATA)
       F                              G
Y LUEGO YOU AND I, ME AND YOU TERMINAMO EN LA CAMA (TERMINAMOS EN LA CAMA)
```

CHAYANNE (ATADO A TU AMOR)

```
G                    D                     Em
NO LLAMES LA ATENCIÓN NI SIGAS PROVOCÁNDOME
C              G              D
QUE YA VOY COMPRENDIENDO CADA MOVIMIENTO
G                    D              Em              Bm
ME GUSTA LO QUE HACES PARA CONQUISTARME PARA SEDUCIRME,
          C     Am7               D
PARA ENAMORARME Y VAS CAUSANDO EFECTO.

Am                        C          D          D7              G
NO SABES COMO ME ENTRETIENEN TUS LOCURAS Y QUE PARA VERTE INVENTO MIL EXCUSAS
                        D          Em          C                Am7
HAS DEJADO EN JAQUE TODOS MIS SENTIDOS PONES A PRUEBA EL MOTOR QUE GENERA LOS LATIDOS
       D
DE CADA ILUSION
                      G          D    Em G7
MIRA LO QUE HAS HECHO QUE HE CAIDO PRESO..... (EN TU CUERPO Y EN TU CUERPO Y EN TU MENTE)
        C           E     Am
EN UN AGUJERO DE TU CORAZÓN (EN TODO ESTÁS PRESENTE)
         D          D7        G              G7    C
Y LA LIBERTAD, TE JURO, NO LA QUIERO SI ESTOY CONTIGO...
          Am         C   Am            D
DÉJAME ATADO A ESTE AMOR., ATADO A ESTE AMOOOOOR

G              D              Em   C          G                D
ACABO DE PASAR LA LINEA DE TU ENCAAANTO DONDE SÓLO MIRARTE ES UN PAISAJE NUEVO
G              D              Em              Bm              C
Y TEJES LAS CADENAS QUE AMARRAN MI SEXO QUE ENDULZAN MI ALMA QUE TIENEN MI MENTE
Am7          D
Y SOMETEN MI CUERPO.

Am            C                    D          D7              G
Y PARA QUÉ DEJAR QUE PASE Y PASE EL TIEMPO SI TÚ Y YO PREFERIMOS COMERNOS A BESOS
                      D          Em          C                Am7
HAS DEJADO EN JAQUE TODOS MIS SENTIDOS PONES A PRUEBA EL MOTOR QUE GENERA LOS LATIDOS
         D
DE CADA ILUSION
                      G          D    Em G7
MIRA LO QUE HAS HECHO QUE HE CAIDO PRESO..... (EN TU CUERPO Y EN TU CUERPO Y EN TU MENTE)
        C           E     Am
EN UN AGUJERO DE TU CORAZÓN (EN TODO ESTÁS PRESENTE)
         D          D7        G              G7    C
Y LA LIBERTAD, TE JURO, NO LA QUIERO SI ESTOY CONTIGO...
          Am         C   Am            D
DÉJAME ATADO A ESTE AMOR., ATADO A ESTE AMOOOOOR

Am      C        D   D7        G          Bm          C
ES IMPORTANTE ES URGENTE AH AHHH, AHHH, QUE TE QUEDES A MI LADO
Am      C        D           G                        D
YO INVENTARE LOS MOTIVOS QUE SEAN NECESARIOS PARA ESTAR CERCA DE TI
```

CHAYANNE (Y TU TE VAS)
INTRO: Bm -G-A-F#m-Bm -G-A

D A F#m G
NUNCA IMAGINÉ, LA VIDA SIN TI EN TODO LO QUE ME PLANTIÉ SIEMPRE ESTABAS TU
A D G Em A
SOLO TU SABES BIEN QUIÉN SOY DE DÓNDE VENGO Y A DÓNDE VOY.

D A
NUNCA TE HE MENTIDO NUNCA TE HE ESCONDIDO NAAAADA
F#m G
SIEMPRE ME TUVISTE CUANDO ME NECESITABAS
A D G Em A
NADIE MEJOR QUE TU SABRÁ, QUE DI TODO LO QUE PUDE DAR...

A Bm G A F#m Bm
OHHH Y AHORA TU TE VAS ASI COMO SI NADA (Y TU TE VAS)
 G A F#m Bm
ACORTÁNDOME LA VIDA, AGACHANDO LA MIRADA
 A G A F#m Bm
Y TU TE VAS, Y YO...QUE ME PIERDO ENTRE LA NADA (Y TU TE VAS)
 G A F#m Bm A G A D
DÓNDE QUEDAN LAS PALABRAS Y EL AMOR QUE ME JURABAS Y TU TE VAS OHOHHHHH...

D A
SI ES QUE TE HE FALLADO DIME CÓMO Y CUANDO HA SIDO
F#m G
SI ES QUE TE HAS CANSADO Y AHORA ME ECHAS AL OLVIDO
A D G Em A
NO HABRÁ NADIE QUE TE AMARÁ, ASÍ COMO YO TE PUDE AMAR...

A Bm G A F#m Bm
OHHH Y AHORA TU TE VAS ASI COMO SI NADA (Y TU TE VAS)
 G A F#m Bm
ACORTÁNDOME LA VIDA, AGACHANDO LA MIRADA
 A G A F#m Bm
Y TU TE VAS, Y YO...QUE ME PIERDO ENTRE LA NADA (Y TU TE VAS)
 G A F#m Bm A G A D
DÓNDE QUEDAN LAS PALABRAS Y EL AMOR QUE ME JURABAS Y TU TE VAS OHOHHHHH...

C D C D
POR MÁS QUE BUSCO NO ENCUENTRO RAZÓN, POR MÁS QUE INTENTO NO PUEDO OLVIDAR
A G D
ERES COMO UNA LLAMA QUE ARDE EN EL FONDO DE MI CORAZÓONN...

RAPHAEL (TOCO MADERA)

INTRO: A Bm E7 Amaj7 Bm E7 A

 A Bm E7
HAN VENIDO A CONTARME QUE HAS VUELTO A APARECER Y QUIERES VERME
 Bm E Amaj7
QUE ESTAS ARREPENTIDA Y HAS CAMBIADO DE VIDA QUE POR PENSAR EN MI CASI NI DUERMES
 A7 D
PERO YA NO TE CREO ESE MISMO BOLERO LO ESCUCHE TANTAS VECES
 A Bm E A
Y CUANDO DIJE SI DESPUES ME ARREPENTI Y LO PAGUE CON CRECES

 Bm E7 Amaj7
TOCO MADERA NO VUELVO JUNTO A TI POR MAS QUE QUIERAS
 B7 E7 A7
PORQUE EL QUERERTE TE JURO QUE ME HA DADO MALA SUERTE

 Bm E7 Amaj7
TOCO MADERA NO QUIERO TU CARIÑO, AUNQUE ME MUERA
 Bm E7 A
Y POR MI PARTE ME VALE MAS PERDERTE QUE ENCONTRARTE

 A Bm E7
NO INSISTAS NO ME ENGAÑAS EL ZORRO PIERDE EL PELO NUNCA LAS MAÑAS
 Bm E Amaj7
NO DIGAS QUE HAS CAMBIADO QUE TE HAS ENCAMINADO PORQUE LO SE MUY BIEN SON ARTIMAÑAS

 A7 D
PERO YA NO TE CREO ESE MISMO BOLERO LO ESCUCHE TANTAS VECES
 A Bm E A
Y CUANDO DIJE SI DESPUES ME ARREPENTI Y LO PAGUE CON CRECES

 Bm E7 Amaj7
TOCO MADERA NO VUELVO JUNTO A TI POR MAS QUE QUIERAS
 B7 E7 A7
PORQUE EL QUERERTE TE JURO QUE ME HA DADO MALA SUERTE

 Bm E7 Amaj7
TOCO MADERA NO QUIERO TU CARIÑO, AUNQUE ME MUERA
 Bm E7 A
Y POR MI PARTE ME VALE MAS PERDERTE QUE ENCONTRARTE

LOS ANGELES (MOMENTOS)

INTRO. F-G -C -F-G -C

```
F              G           C
TODOS LOS MOMENTOS QUE PASÉ JUNTO A TÍ
F              G           C
HAN PASADO A SER RECUERDOS DE CUANDO FUÍ FELÍZ
F              G           C
SÉ QUE TU QUISIERAS EMPEZAR OTRA VEZ
Dm           G7          C         C7
PERO YA NO ES EL MOMENTO DE VOLVER.

F     G        C
SERÍA INÚTIL EL NEGARLO
Dm       G7          C  C7
PUES TODAVÍA ESTÁS EN MÍ,
F       G        C
Y SI VOLVIÉRAMOS A VERNOS
Dm       G7        C
YA NO SERÍA COMO AYER.

F           G           C
MILES DE MOMENTOS QUE PASÉ JUNTO A TÍ
F           G           C           C7
MILES DE ALEGRIAS QUE ME HICIERON TAN FELÍZ
F           G               C
MILES DE RECUERDOS QUE ME HICIERON SOÑAR
Dm          G7              C         C7
MILES DE NOSTALGIAS QUE EN MI MENTE ESTÁN

F     G        C
SERÍA INÚTIL EL NEGARLO
Dm        G7         C  C7
PUES TODAVÍA ESTÁS EN MÍ,
F       G        C
Y SI VOLVIÉRAMOS A VERNOS
Dm       G7        C
YA NO SERÍA COMO AYER.
```

LOS BRINCOS (TU ME DIJISTE ADIOS)
INTRO: C AM F G C G

```
C                 Am                    F    G    C    G
TU ME DIJISTE ADIOS, NO SE PORQUE RAZON, NO SE, NO SE, NO SE EH
C                 Am                    F    G    C    G
QUE CULPA TUVE YO JUGASTE CON MI AMOR, POR QUE, POR QUE, POR QUE EH

Em                      Dm   Am              G
PERO NO IMPORTA TE PERDONO YO YA OLVIDÉ LO QUE PASO
Em                      Dm   F              G
SABES QUE SIGO ENAMORADO Y SOLO PIENSO EN NUESTRO AMOR

C                 Am
NO MIRES HACIA ATRAS YA SE QUE VOLVERAS
F    G    C    G
YA SE, YA SE, YA SE EH

C                 Am                    F    G    C    G
TU ME DIJISTE ADIOS, NO SE PORQUE RAZON, NO SE, NO SE, NO SE EH
C                 Am                    F    G    C    G
QUE CULPA TUVE YO JUGASTE CON MI AMOR, POR QUE, POR QUE, POR QUE EH

Em                      Dm   Am              G
PERO NO IMPORTA TE PERDONO YO YA OLVIDÉ LO QUE PASO
Em                      Dm   F              G
SABES QUE SIGO ENAMORADO Y SOLO PIENSO EN NUESTRO AMOR

C                 Am
NO MIRES HACIA ATRAS YA SE QUE VOLVERAS
F    G    C    G
YA SE, YA SE, YA SE EH
```

C

C7

Cmaj7

Dm7

D

Dm

D7

B7

E

Em

E7

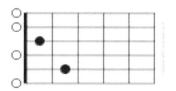

F#

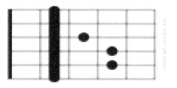

Fmaj7

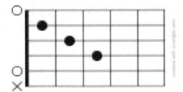

F

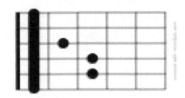

F#m

Fm

Gm

F7

G

G

G7

A#

Am7

A7

A

Am

Bm7

B

Bm

Escrito en Estados Unidos

Miami, Florida

June / July 2023

Autor: Pedro J. Martin Franco

Martin26ok@gmail.com

Made in the USA
Las Vegas, NV
05 January 2025

15902587R00063